U0052431

親子同樂
適合所有的小學生
創意機關的
益智勞作

トモ・ヒコ◎著
(TOMO・HIKO)
黃廷婷◎譯

漢欣文化事業有限公司
Han Shin Cultural Enterprise Co., Ltd.

給讀者的一封信

動手「做東西」是一種非常快樂的學習。因為不僅可以享受動手的樂趣，而且只要隨著自己的興致製作即可。不過一旦開始動手之後，便會發現其實並無法隨心所欲做出心中所描繪的東西來。「為什麼呢？」、「怎麼會這樣呢？」腦中會產生許許多多疑問。此時，自己思考、找資料、設法解決問題，這些過程其實便是一種學習。關於這種學習，我認為以下五點很重要。

1、想到什麼，馬上畫下來
畫出草圖是東西成形必經的過程與步驟。

2、尋找可以應用的材料
身邊可以拿來應用的材料很多。邊想像完成的樣子，邊尋找合適的材料吧。

3、準備工具
動手做東西時，各個步驟都有相對應的工具。邊思考必備的工具，邊想想看有沒有可以替代的工具，準備好各種工具再動手。

4、邊做邊想，累積失敗經驗
益智勞作既非組裝模型也非套裝玩具。自己一邊思考一邊製作很重要。就算是失敗了，也應該能學習到許多經驗才是。

5、做好了就要玩
做好的勞作真的拿來玩一玩，可以找到許多優點和缺點。如此一來便可以再加以改良。

不斷反覆這五個過程，我相信大家在不知不覺中，動手製作東西會更加得心應手。因為這是經由體驗而獲得的學習經驗。我希望大家能夠成為思考未來，對人類有益，「懂得動手做東西的樂趣」的大人。

這次能夠出版本書，非常感謝對我提議「來出一本勞作書吧！」並耐著性子與我往來的編集長谷川小姐，以及將我的作法編寫成簡明易懂的文字說明的岡田小姐，她已經陪我完成第三本書了。還有將勞作拍成有趣照片的渡邊小姐，以及不斷鼓勵我的里川小姐。擔任特別演出的Aki和Miko我也在此一併致上謝意。如果沒有各位的支持，這本書應該無法完成吧！

目錄

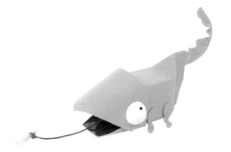

關於★的說明

★☆☆ 簡單（適合小學 1～2 年級學生）

★★☆ 普通（適合小學 3～4 年級學生）

★★★ 困難（適合小學 5～6 年級學生）

可以玩的勞作

遊戲

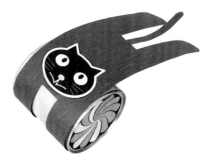

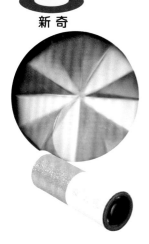

不可思議的勞作

新奇

會動的勞作

動態

各種符號說明

做勞作要先準備好各種工具喔。下面的工具都是製作本書勞作時經常使用的工具。家裡有沒有呢？先找找看。

經常使用的工具用下列符號來表示。

勞作的種類

遊戲 新奇 動態 材料 重點 機關秘訣大公開

裁切

美工刀 剪刀 圓形裁刀 鐵線鉗 錐子 打洞器 鋸子

組裝

鐵鎚 尖嘴鉗 十字起子 雞眼鉗 尺

黏合

木工用白膠 接著劑 瞬間接著劑 口紅膠 膠帶 訂書機

上色

鉛筆 彩色筆 顏料

工具準備好之後，接著就要熟練經常出現的製作方法。邊做邊讀說明很辛苦，所以先把作法和符號記下來吧。

經常出現的作法用下列符號來標示。

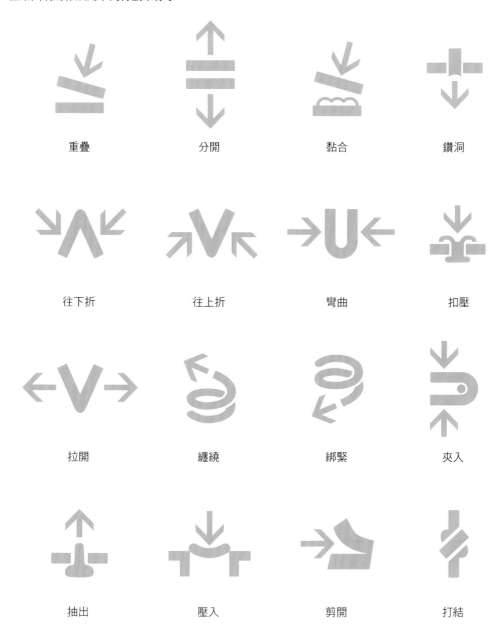

重疊　　　　　分開　　　　　黏合　　　　　鑽洞

往下折　　　　往上折　　　　彎曲　　　　　扣壓

拉開　　　　　纏繞　　　　　綁緊　　　　　夾入

抽出　　　　　壓入　　　　　剪開　　　　　打結

遊 戲

邊做邊玩，一邊玩一邊改良吧！

試著來做做可以一個人玩，也可以和家人、朋友一起玩的勞作吧。玩的時候可以再加上自己的點子，做出自己獨特的，有趣的勞作喔！

鼻子掉下來就輸了

大象拔河

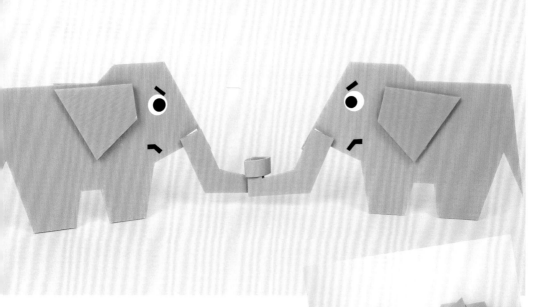

材料

塑膠瓦楞板

魔鬼氈
（背面有背膠
的製品）

圖畫紙

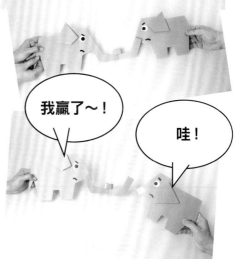

我贏了～！

哇！

1 裁切塑膠瓦楞板，分別做出大象的身體、耳朵、鼻子。另外再做一組相同的裁片。

2 如圖所示，耳朵、鼻子的部分貼上有背膠的魔鬼氈。

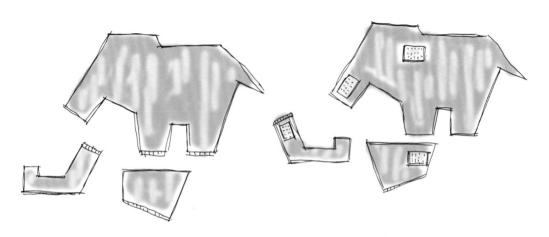

3 用貼紙或油性筆隨興做出臉部表情就完成囉。用圖畫紙做一個可以套住鼻子的圈環。

4 將圈環套在兩隻大象的鼻子上，開始拔河吧。誰的鼻子先掉下來就輸囉。

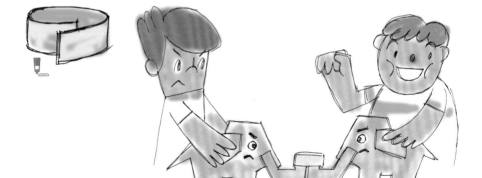

機關秘訣大公開

魔鬼氈有圈環狀與針狀二面。拔河遊戲就是利用魔鬼氈可以任意黏貼和拆解的特性來玩的喔。

可以變換不同的臉部表情喔！

變臉卡通

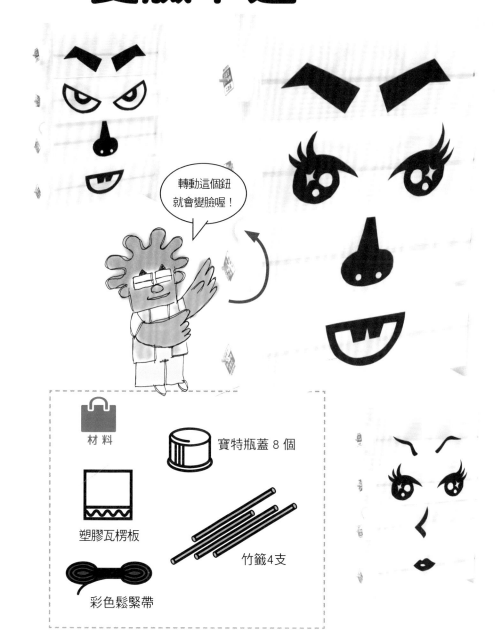

轉動這個鈕
就會變臉喔！

材料

寶特瓶蓋 8 個

塑膠瓦楞板

竹籤4支

彩色鬆緊帶

1 如圖所示，將塑膠瓦楞板切成6片。沿著 **E** 和 **F** 的中線用錐子鑽4個洞。寶特瓶蓋的中心也鑽洞。

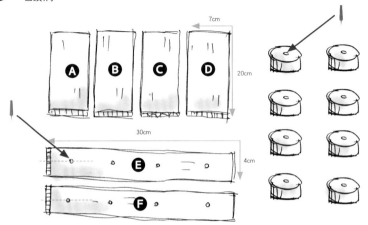

2 竹籤切成26公分長。將竹籤穿過 **A**，左右插入 **E** 和 **F** 的洞中，兩端再套上寶特瓶蓋固定。**B**・**C**・**D** 3片瓦楞板也用相同的方法插入竹籤，再套上寶特瓶蓋固定。

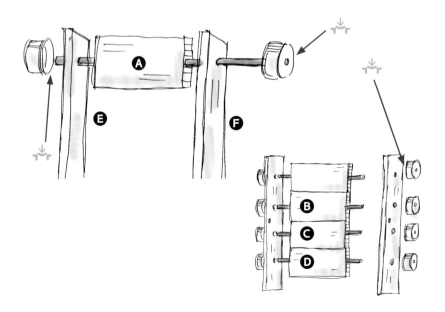

剪40公分長的彩色鬆緊帶，如圖所示，穿入洞中固定。

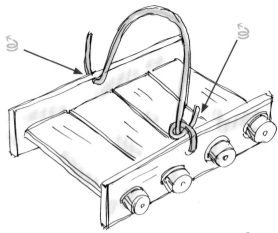

瓦楞板的正面和背面都畫
上五官表情。套在臉上當
作面具也很好玩喔。

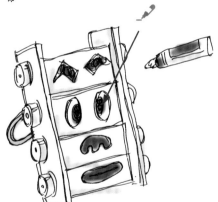

機關秘訣
大公開

將臉分成4個部分，每個部分都能轉動變臉喔。
正面和背面畫上完全不同的五官便可以組成很
有趣的臉譜。

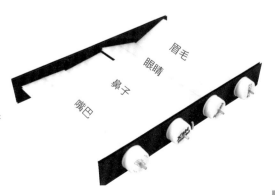

眉毛
眼睛
鼻子
嘴巴

牛奶盒變身為機器人

變形金剛

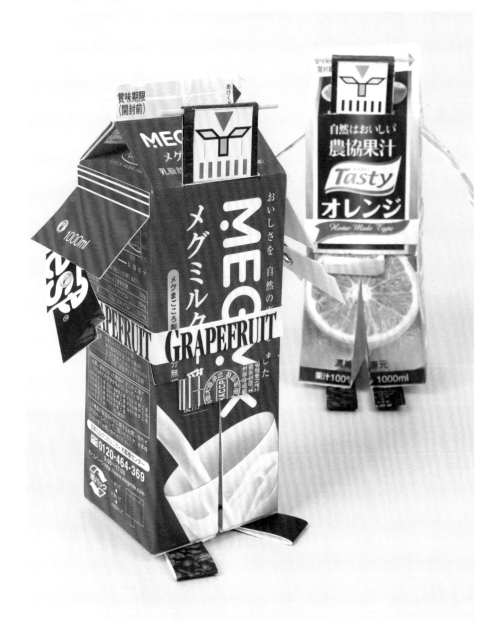

 材料

牛奶盒3個

竹籤1隻

雞眼6個

困難度 ★ ★ ★

1 材料裁切的方法參考第137頁
如圖所示,將第一個牛奶盒切成3塊,
分成身體和腳。

2 材料的裁切方法參考第137頁
Ⓑ和Ⓒ如圖所示裁出切口,當成左腿
和右腿。

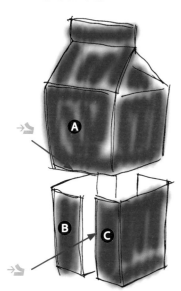

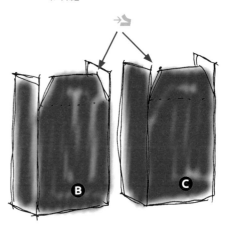

3 材料的裁切方法參考第137頁
將展開的牛奶盒裁剪成細長條,對折,用打洞器打洞,當作腳掌。

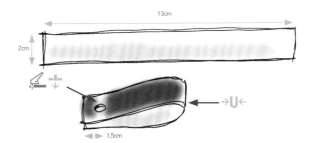

13cm

2cm

1.5cm

15

4 ❶・❷的底部打洞。與步驟❸做好的腳掌一起用雞眼固定，做成機器人的腳。

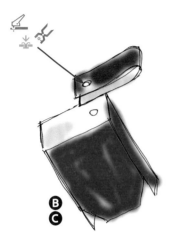

❶
❷

❤重點 雞眼是能使配件轉動的零件。不妨運用雞眼的特性，不論是武器或其他個人喜好的道具都裝裝看吧！

6 材料的裁切方法參考第137頁

如圖所示，將展開的牛奶盒裁剪成3片。

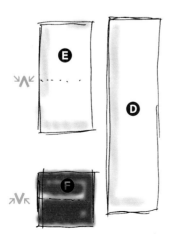

❸
❹
❺

5 材料的裁切方法參考第137頁

如圖所示，將展開的牛奶盒裁剪成3片，打洞後用雞眼固定。這些裁片當成左右手。左右裁片打洞的位置要相反喔。

右手　　　　　　　　左手

7 裁片❸夾入竹籤後對折，套在裁片❹上，對齊黏貼。

❸
❹

8 如圖所示，在步驟❶裁好的❷上割一道開口，將步驟❼的裁片插入，用裁片❻黏貼固定。

9 如圖所示，將❷與❸黏貼固定。❸也一樣，黏貼在❷上。

10 將右手和左手黏貼在❷上，注意不要弄錯邊喔。

11 黏貼用牛奶盒紙或圖畫紙做成的臉譜和腰帶，變形金剛就完成囉。

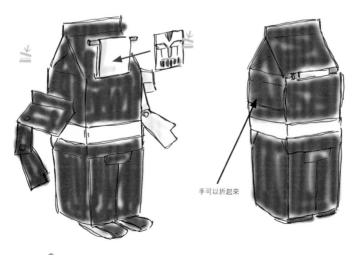

手可以折起來

機關秘訣
大公開

機器人的臉和手腳都可以伸縮。手腳使用雞眼固定，因此可以轉動，也可以前伸或後縮喔。

這隻貓好會翻跟斗

滾輪貓

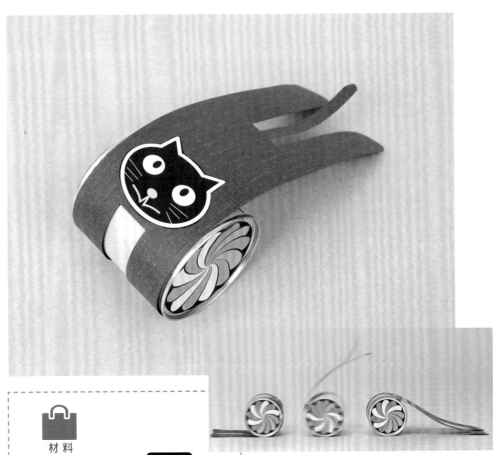

材 料

當作重心的黏土

空罐

圖畫紙

機關秘訣
大公開

罐子裡放了黏土當作重心,所以滾起來
很有氣勢。不妨做一條長長的斜坡來滾
滾看。

 將適當的黏土黏在罐子裡當作重心。

2 依照空罐的寬度裁剪圖畫紙，捲在空罐上，用黏膠貼牢。

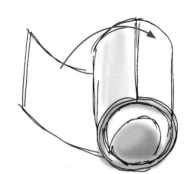

 依照空罐的寬度裁剪圖畫紙，做成貓咪。

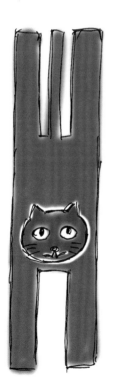

4 罐底加上裝飾。將貓咪的雙手前端黏貼在罐子上，大功告成。放在做好的斜坡板上滾動，貓咪會邊滾邊跑喔。

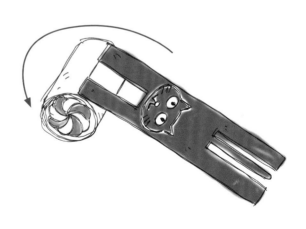

我要當曾雅妮第二

高爾夫球組

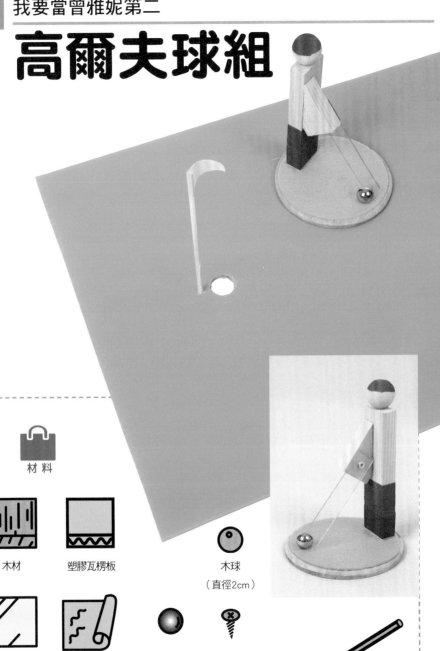

材料

木材

塑膠瓦楞板

木球
（直徑2cm）

PVC板
（厚度0.5mm）

不織布

鐵球

螺絲

竹籤1支

1 材料的裁切方法參考第138頁。
如圖所示，裁切木材黏貼成人偶。

2 木材依個人喜歡的形狀裁剪當作底台，
貼上不織布。

9cm

3 裁一片PVC版，長度是人偶腕部延伸至底台，鑽孔。另一片補強的小PVC板也在相同的位
置打洞。

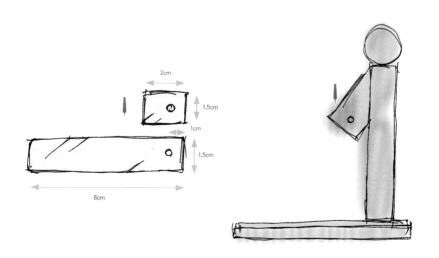

2cm

1.5cm

1cm

1.5cm

8cm

❹ 用螺絲將PVC板固定在人偶手腕的內側，再將人偶黏貼在底台上。

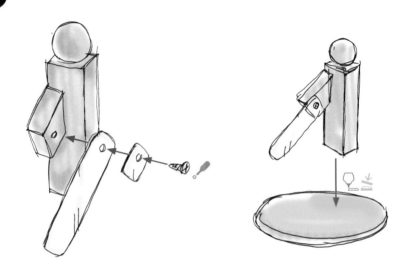

 PVC板折太用力會斷掉，因此要重疊2片PVC板以增加強度。

重點

❺ 塑膠瓦楞板打洞，洞旁插入竹籤再黏貼旗子，球道就完成囉。玩的時候將鐵球放在發球台，讓木偶將球打到洞裡。可以連接裁切好的塑膠瓦楞板，做成想要的球道長度。

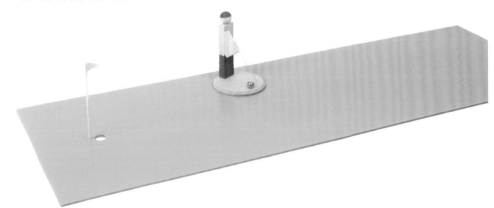

 機關秘訣
大公開

當作球竿使用的PVC板雖然很硬，但很耐折。運用這種耐折的力道敲打鐵球，讓鐵球滾動。可以嘗試改變使力的方法和扭轉木偶的方法喔。

你能夠不讓木球滾到外面抵達終點嗎?

蟻巢迷宮

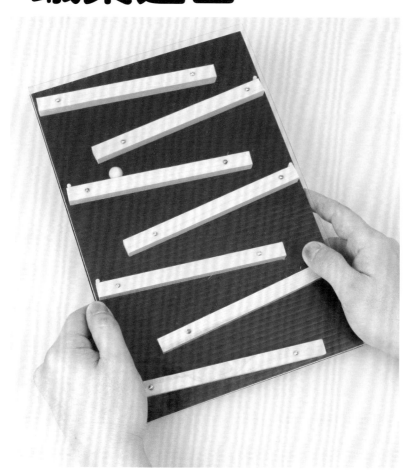

材料

塑膠瓦楞板　　PVC板　　　　　　　　　竹籤

木球　　螺絲　　　　　　　　　木條

將塑膠瓦楞板與PVC板裁成相同大小。

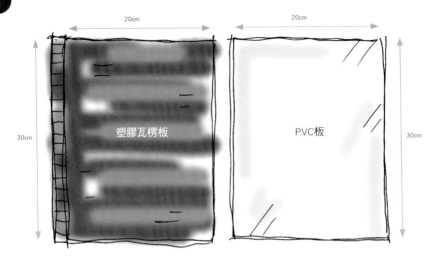

裁切7根木條，長度比PVC板短一些。如圖所示，除了一根木條以外，其他的木條都黏上一段長度與木條等寬的竹籤。

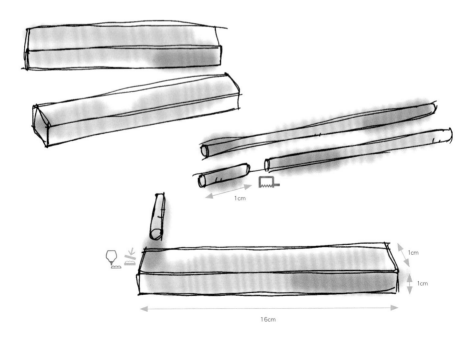

③ 用雙面膠將木條貼在塑膠瓦楞板上。沒有竹籤的木條黏貼在最上方。此時，將黏有竹籤的一端擺在瓦楞板外側。木條上方蓋上PVC板，用螺絲固定。

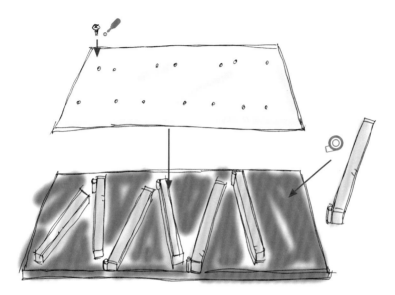

重點 木條黏貼塑膠瓦楞板時，若是角度過於傾斜，木球滾動的力道太大，馬上就會從旁邊飛出去了呦。什麼樣的角度最好？邊想邊做吧！

④ 玩耍時將木球從上方放入，好好地保持平衡，不要讓木球從旁飛出去。

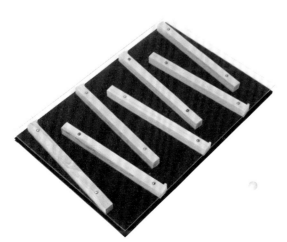

機關秘訣大公開

黏貼在木條上的竹籤會成為木球的停止點，不會讓木球直接掉下來喔。

用屁股咚咚咚地爬下來

爬樹的猴子

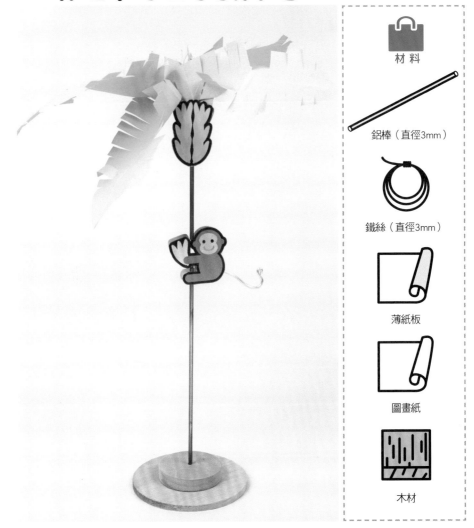

材料

鋁棒（直徑3mm）

鐵絲（直徑3mm）

薄紙板

圖畫紙

木材

機關秘訣
大公開

猴子身體裡的鐵絲鬆緩地纏繞在鋁棒上，加上外懸的尾巴與鋁棒相互牽引，因此猴子不會垂直降落，而是會喀答喀答地一點一點滑落下來。

1 鐵絲鬆緩地繞鋁棒4圈，留下8cm當作猴子尾巴，多餘的鐵絲剪掉。

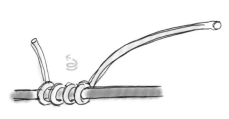

2 用薄紙板做2片猴子，夾住纏繞的鐵絲，用黏膠黏貼。

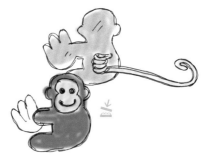

3 木材裁切成個人喜愛的形狀，做成底台。中間打洞，插上30cm長的鋁棒。

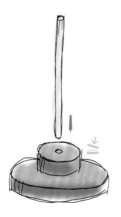

4 將猴子串在鋁棒上，捲曲或裁剪尾巴，將猴子調節成可以緩慢下降的狀態。

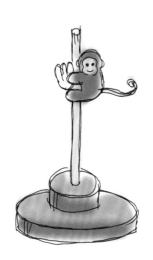

5 用圖畫紙做出香蕉葉和香蕉，裝飾鋁棒頂端。

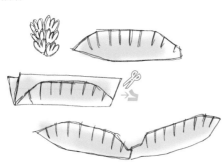

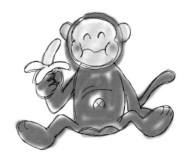

滾來滾去驚險萬分

彈珠迷宮

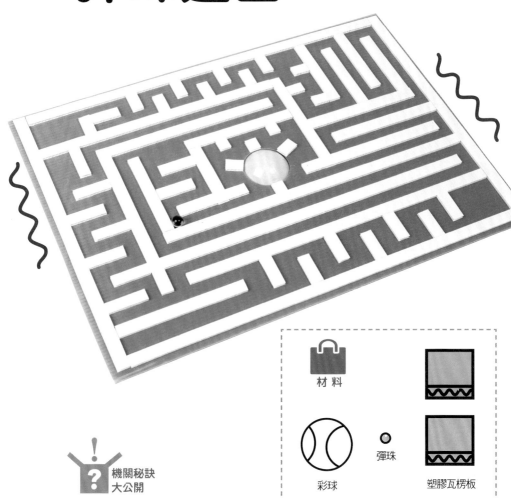

機關秘訣大公開

迷宮板的下方放一顆彩球，板子搖搖晃晃，彈珠的走向總是和心想的不一樣。上面黏貼的迷宮隔板裁得窄一點便能做出更複雜的迷宮囉。

材料

彈珠

彩球　　　　塑膠瓦楞板

1 將塑膠瓦楞板裁切成想製作的迷宮大小，中心挖一個比彩球稍小的圓洞，做成底台。使用圓形裁刀就能夠裁出漂亮的圓洞喔。

55cm

40cm

24.5cm

6cm

2 從起點到終點，思考彈珠滾動的道路。先畫好迷宮草圖就能做得很漂亮。

3 將塑膠瓦楞板切成細條。依草圖用雙面膠黏貼在步驟**1**的底板上，做出迷宮道路。不論是哪一條路都要確定能讓彈珠通過，一邊確認一邊黏貼。

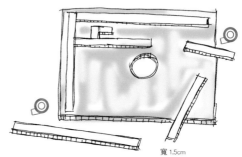

寬 1.5cm

4 將彩球放在桌上，再將迷宮板放在彩球上就大功告成囉。玩的時候將彈珠放在起點，晃動板子讓彈珠滾到終點。

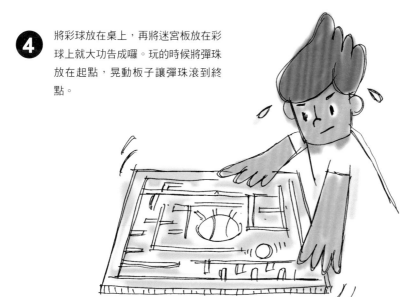

在家就可以玩的旋轉木馬

旋轉木馬

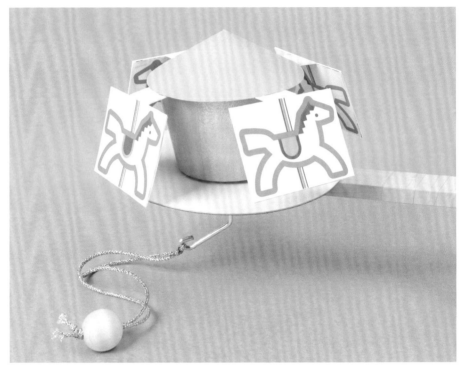

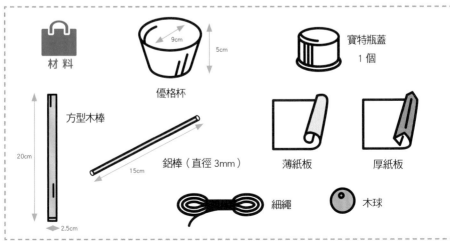

材 料

優格杯
9cm
5cm

寶特瓶蓋
1 個

方型木棒
20cm
2.5cm

鋁棒（直徑 3mm）
15cm

薄紙板

厚紙板

細繩

木球

1. 將厚紙板剪成比優格杯大的圓形，中心打洞。寶特瓶蓋和木棒也打洞。

2. 將鋁棒插入木棒**C**的洞中，下方折彎，再將前端彎成鉤狀，綁上細繩。木球穿入細繩，繩端打結。這是旋轉木馬的把手。

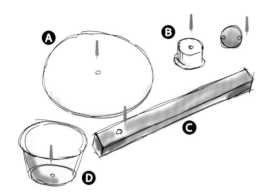

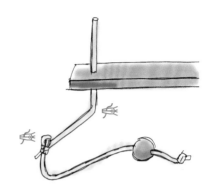

3. 如圖所示，用薄紙板裁剪出4片木馬。屋頂是用薄紙板剪成比優格杯大的圓形，從圓周到圓心剪一道牙口，牙口兩端稍稍重疊，以黏膠固定成圓椎狀。

4. 將木馬貼在優格杯上，再黏貼屋頂。

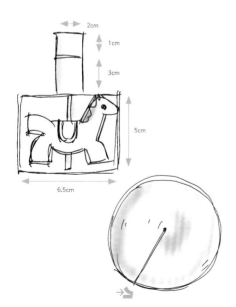

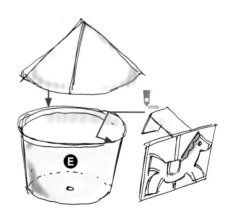

5 在步驟❷做好的鋁棒把手上插入❹和❸，最後插入步驟❹做好的小屋。寶特瓶蓋❸和小屋底部用黏膠黏貼固定。

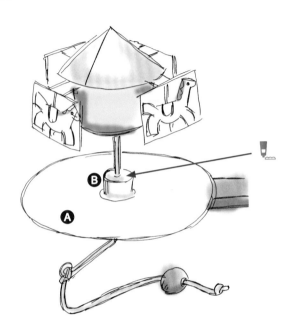

6 手持木棒晃動木球，木馬就會跟著旋轉喔。

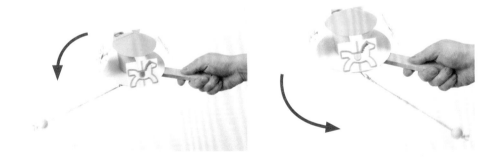

機關秘訣
大公開

晃動手腕使木球轉動便會產生離心力。這股力量會帶動鋁棒，連帶使木馬轉動。改變細繩的長度玩玩看也很有趣喔！

猴子能夠順利地爬下來嗎？

猴子下樓梯

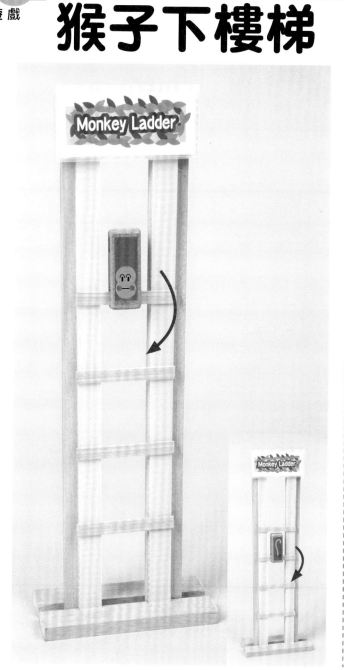

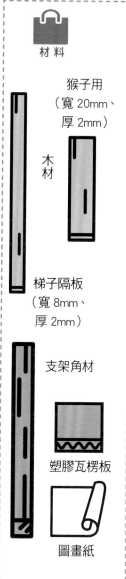

材料

猴子用
（寬 20mm、
厚 2mm）

木材

梯子隔板
（寬 8mm、
厚 2mm）

支架角材

塑膠瓦楞板

圖畫紙

1 材料的裁切方法參考第138頁

如圖所示,將猴子用的木板切成3種不同的尺寸,以黏膠黏貼成猴子身體。

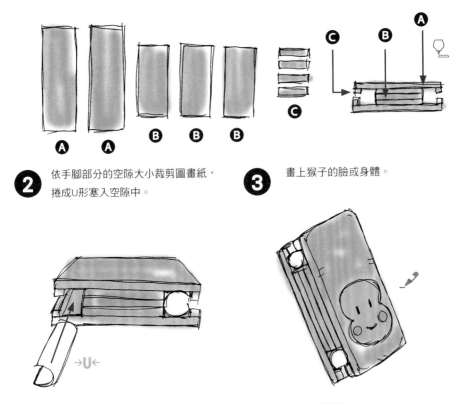

2 依手腳部分的空隙大小裁剪圖畫紙,
捲成U形塞入空隙中。

3 畫上猴子的臉或身體。

4 如圖所示,角材切成4塊。塑膠瓦楞板的長度要比支架短一點點。
同時裁好4塊梯子隔板。

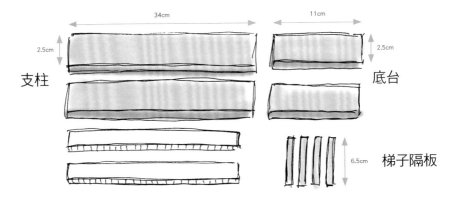

支柱　　34cm　　2.5cm
底台　　11cm　　2.5cm
梯子隔板　　6.5cm

⑤ 如圖所示，用雙面膠將塑膠瓦楞板膠貼在角材上，下面用底台夾住。

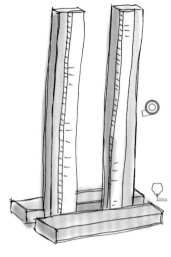

⑥ 先黏貼最上方的梯子隔板。第2條隔板貼在猴子轉一圈剛好可以套住的位置。定好隔板間距之後，剩下的2條隔板也以相同間距貼上就大功告成啦。玩得時候將猴子放在最上面的隔板上，讓牠一格一格爬下來。

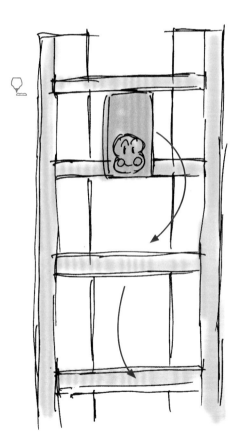

機關秘訣大公開

利用物體下降的重力，讓猴子翻身轉圈，一格一格爬下來。因此，製作重點在於梯子隔板與隔板的間距要等長。黏貼時以塑膠瓦楞板的格紋為基準，隔板距離便會一致。

狗狗能跟在身邊走路喔

會散步的小狗

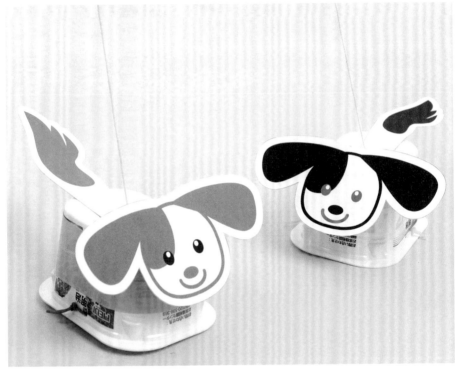

材料

寶特瓶蓋
3個

優格杯

風箏線

橡皮筋2條

牛奶盒

2cm
1.5cm
圓棒（輕質木材）

竹籤1隻

1 圓棒鑽洞。2個寶特瓶蓋也如圖鑽成一列3個洞。

2 橡皮筋剪斷，如圖穿過寶特瓶蓋的孔洞。同法再做一個。

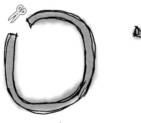

3 竹籤穿入圓棒的洞中，兩端套上步驟**2**的寶特瓶蓋，做成中軸。

4 如圖所示，優格杯鑽5個洞。

5 剪1公尺長的風箏線，綁在步驟❸的中軸上，再用膠帶固定。風箏線預留10公分左右，其餘的捲在圓棒上。

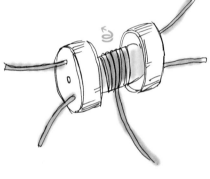

6 預留的風箏線穿過優格杯底部的孔洞。二側的孔洞穿出中軸的橡皮筋，打結固定。反側也一樣，中軸的橡皮筋穿出來，打結固定。

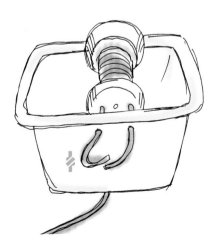

7 風箏線的尾端穿入寶特瓶蓋當作把手。利用剪開來的牛奶盒畫出頭部和尾部，裝飾優格盒。

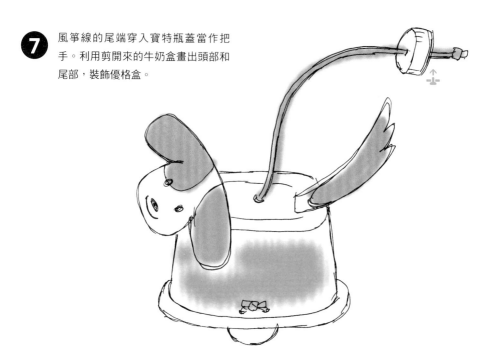

8 拉動風箏線，狗狗就會散步喔。

機關秘訣
大公開

只要拉出背上的風箏線使中軸轉動，橡皮筋便開始扭轉。利用橡皮筋回復的扭力，狗狗就能散步啦。依中軸旋轉的方向，狗狗會往前走或者是往後走。因此黏貼狗頭和尾巴時，要先確認哪一邊是前方，哪一邊是後方。

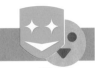

前後移動打倒對方

拳擊機器人

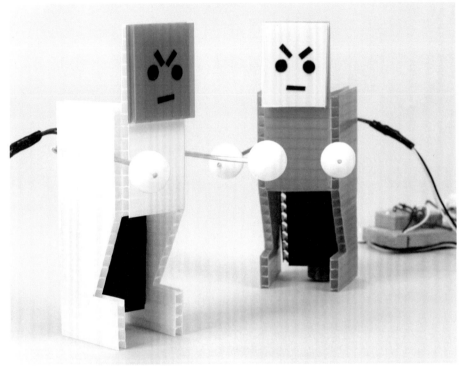

材 料

RE130型馬達

有開關的電池盒

電池

導線

保麗龍球

軟木塞

塑膠瓦楞板

鐵絲
（直徑3mm）

木片

材料的裁切方法參考第138頁

依馬達大小在塑膠瓦楞板上淺淺地割出紋路。瓦楞板翻面，依線折成匚字形。
馬達放在中間，底部和二邊側面都用雙面膠帶固定。

電池盒和開關用附屬的螺絲
固定在木片上。如圖所示，
以導線連接電池盒與開關。
接著在開關旁鑽一個洞。

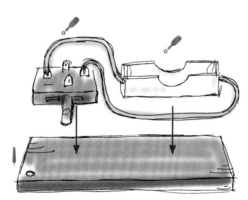

3 如圖所示，將馬達的導線從
下方穿過步驟❷所開的孔
洞，與開關連接。

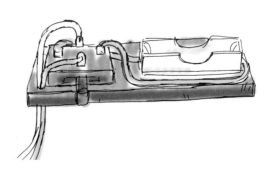

重點 仔細閱讀馬達的配線說明書，
不要接錯線喔！

4 材料的裁切方法參考第138頁

如圖所示，裁切塑膠瓦楞板，點線的部分淺淺地切出紋路。翻面折成ㄇ字形，做出人偶的形狀。取另一片瓦楞板畫出臉部，如圖黏貼在上方。

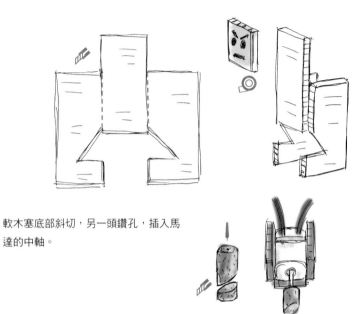

5 軟木塞底部斜切，另一頭鑽孔，插入馬達的中軸。

6 將步驟**5**的馬達夾入步驟**4**的人偶背部，用雙面膠固定。此時，軟木塞要比機器人的腳稍稍突出一點。

7 如圖所示，依照人偶的寬度，將折成ㄇ形的鐵線從人偶後方往前插，當作手臂，再插入保麗龍球就大功告成囉！

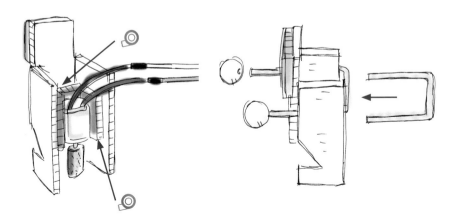

8 放入電池，打開開關，人偶就會向前或向後移動喔。
和朋友一起做，彼此挑戰吧！

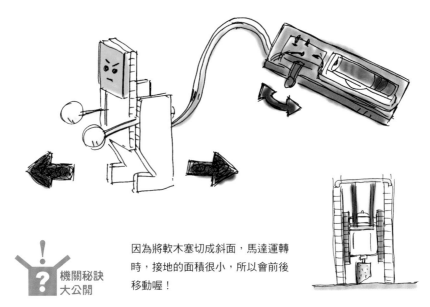

**! ? 機關秘訣
大公開**

因為將軟木塞切成斜面，馬達運轉
時，接地的面積很小，所以會前後
移動喔！

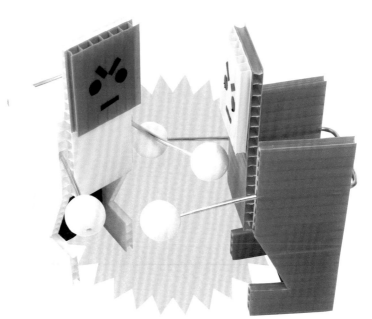

摘下金牌不是夢！

單槓選手大迴轉

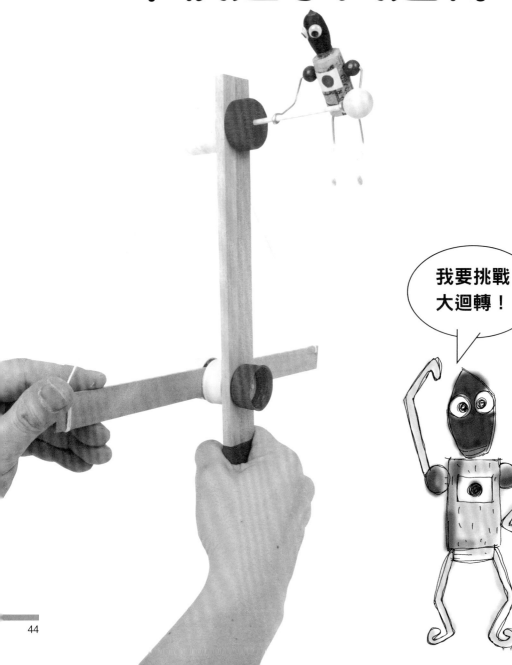

我要挑戰
大迴轉！

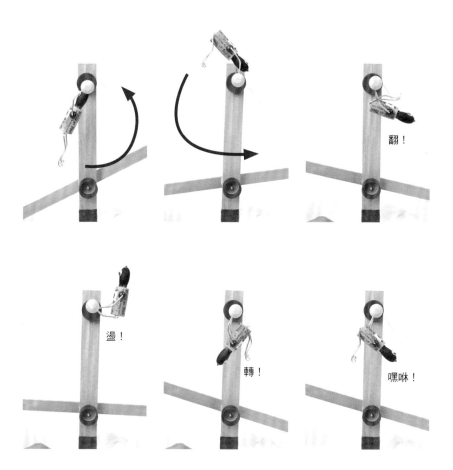

翻！

燙！

轉！

嘿咻！

機關秘訣
大公開

轉動連接風箏線的木片，風箏線便會牽動寶特瓶蓋，和竹籤一起讓人偶轉動。由於橡樹果做成的人偶頭很重，因此轉動時頭會往上或往下迴轉喔！

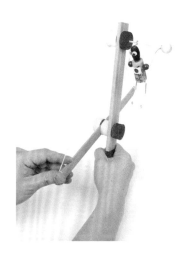

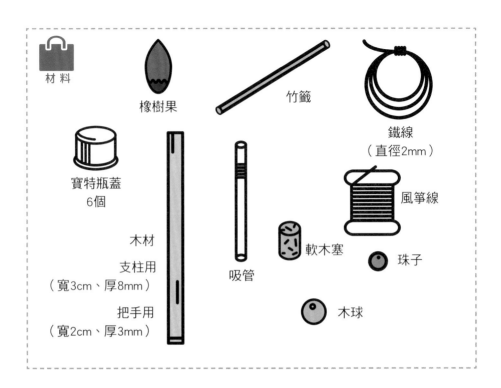

材料

橡樹果

竹籤

鐵線
（直徑2mm）

寶特瓶蓋
6個

風箏線

木材

軟木塞

珠子

支柱用
（寬3cm、厚8mm）

吸管

把手用
（寬2cm、厚3mm）

木球

1 將支柱用的木材鑽2個洞。寶特瓶蓋的中心也鑽洞，只有一個瓶蓋Ⓐ另外在左右側鑽2個穿風箏線的洞。

30cm

Ⓐ

2 如圖所示，把手用的木材也鑽3個洞。

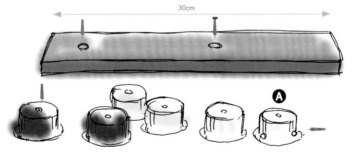

30cm

46

 如圖在軟木塞上方鑽洞，穿入鐵絲。兩端都穿上珠子再彎成90度，當作手臂。

4 吸管依軟木塞寬度裁剪，貼在軟木塞底部。鐵絲穿入吸管後彎曲成雙腳。

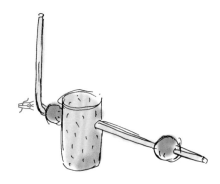

將橡樹果貼在軟木塞頂部，做臉譜等裝飾。

重點 膝蓋下方反向彎曲做出腳掌，腳就會掛在單槓鐵棍上順利轉出大迴轉喔！一邊調整平衡感，一邊彎曲腳部。

竹籤裁切成適當長度，插入支柱木板與寶特瓶蓋。做成單槓的鐵棒。

7 如圖所示，將一個寶特瓶蓋套在步驟❶兩側鑽洞的寶特瓶蓋❹上，用膠帶固定，套在步驟❻的單槓上。

8 如圖所示，用竹籤依序將寶特瓶蓋、支柱木條、寶特瓶蓋、把手木條、寶特瓶蓋串聯起來。

9 如圖所示，將把手上已經綁好一端的風箏線穿過寶特瓶蓋❹，繞好一圈，再綁在把手的另一端。

10 將人偶的手繞在竹籤做成的單槓上，固定好。單槓的端緣再套上木球就完成囉。

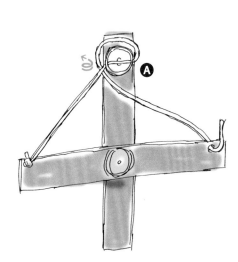

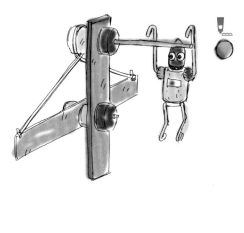

新奇

運用身邊現有的東西，
做出不可思議的機關與裝置吧！

「咦？這是什麼呢？」能夠做出許多不可思議的動作，正是「創意機關」益智勞作的有趣之處。為什麼會這麼動呢？不妨邊思考邊動手吧！

嘗試變出各式各樣的臉譜吧

變臉魔鏡

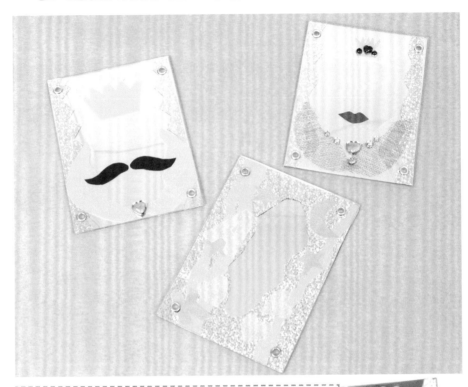

材 料

PVC板（厚0.5mm）

PVC鏡或
壓克力鏡

色紙

雞眼4個

機關秘訣
大公開

鏡面和PVC板之間加上了各種裝飾，只要拿來照自己的臉，就能變化出各式臉譜喔。臉部周圍加上鬍鬚或皇冠等等，一邊照鏡子，一邊思考裝飾圖案吧。

1 如圖所示，裁切PVC板和PVC鏡。

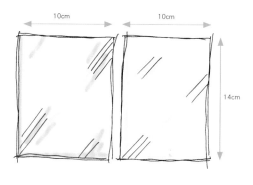

2 用色紙裁剪出自己的變臉圖案，貼在PVC鏡上。

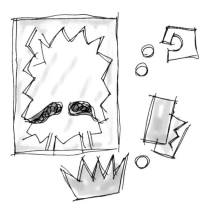

3 將裝飾好的PVC鏡與PVC板重疊。

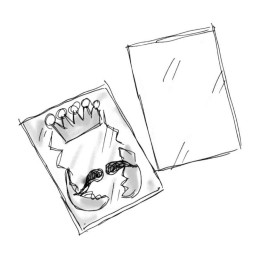

4 四個角用打洞器打洞，以雞眼固定，大功告成。

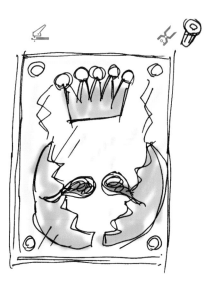

隱藏在書架上的珠寶盒

秘密藏書

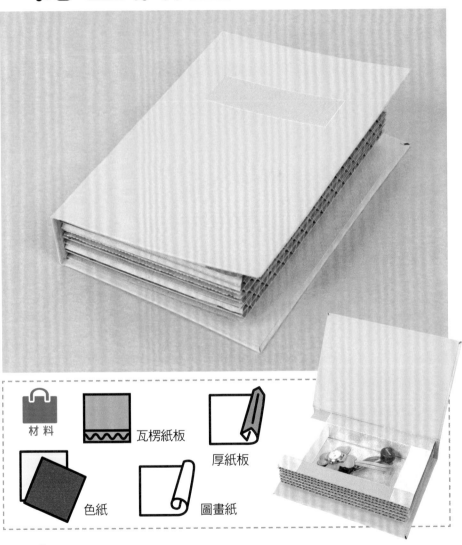

材料

瓦楞紙板

厚紙板

色紙

圖畫紙

機關秘訣
大公開

乍看之下是一本厚厚的書，一打開封面，裡面竟然可以收藏寶物。
再套上從書店買來的書套，看起來就像是真正的書喔！

❶ 決定好書本大小之後，將厚紙板切成三片。這是書的封面。

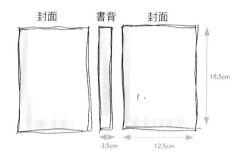

封面　　書背　　封面

18.5cm

3.5cm　　12.5cm

❸ 裁切圖畫紙，尺寸須比步驟❶的封面大。將封面放在圖畫紙上，裁片間隔約5mm。

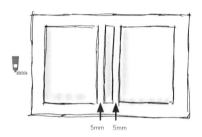

5mm　5mm

重點 當作封面的三片厚紙板若是緊密地排在圖畫紙上，書就蓋不起來囉！

❺ 如圖所示，在步驟❹的封面上黏貼尺寸略小的圖畫紙。

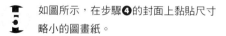

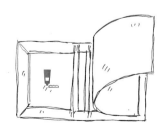

❷ 裁切數片瓦楞紙板，尺寸比步驟❶的封面略小，紙板堆疊起來約與書背等高。除了最下方當作底部的一片瓦楞紙板之外，其他的瓦楞紙板中心挖空。

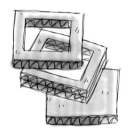

❹ 如圖所示，圖畫紙剪掉四角，四邊往內折，黏貼固定。

❻ 步驟❷裁好的瓦楞紙板對齊黏貼，沒有挖空的瓦楞紙板放在最下方。用色紙裝飾最上方的瓦楞紙板，整疊黏貼在封面上，大功告成！

新奇

拉一拉扮鬼臉！

動動臉

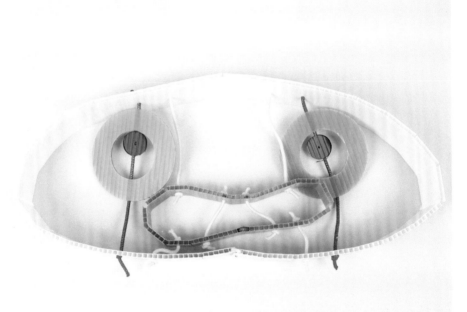

材料

塑膠瓦楞板

彩色鬆緊帶

動動臉
來比賽誰能
瞪得久

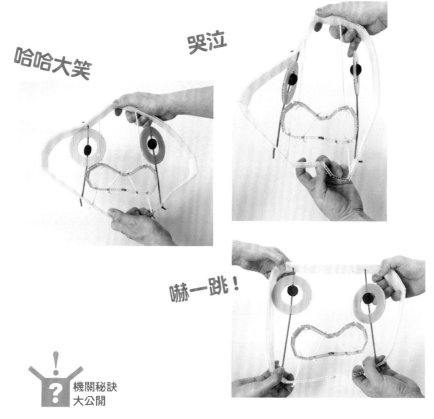

哈哈大笑

哭泣

嚇一跳！

機關秘訣
大公開

拉開鬆緊帶，臉就變大囉。利用這個特性，將眼睛、嘴巴往不同的方向拉扯就可以扮出各種鬼臉囉。

1 塑膠瓦楞板裁切成適當的長度，當作臉的輪廓。

2 在步驟 ❶ 塑膠瓦楞板的上壁切割紋路，每一條切紋的間隔等長。

3 切有條紋的面朝外，二端以膠帶固定。

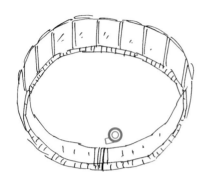

4 用塑膠瓦楞板做出眼睛、眼珠和嘴巴。同步驟**2**，嘴巴也要切割紋路。

眼睛

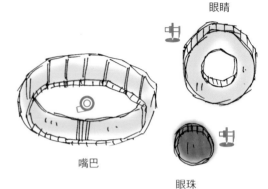

嘴巴

眼珠

5 如圖，在臉和嘴巴上鑽洞。

臉

嘴巴

❤ 重點 塑膠瓦楞板上切割紋路之後，臉和嘴就可以輕易扭動，作出各式各樣的表情。

6 如圖所示，用彩色鬆緊帶將臉、眼睛和嘴巴串連起來，大功告成！

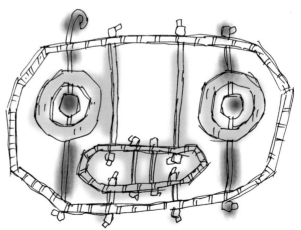

轉動手腕，咦！圖樣變了！

轉轉樂

材料

緞帶

（透明）

木材

免洗筷

（黃色）

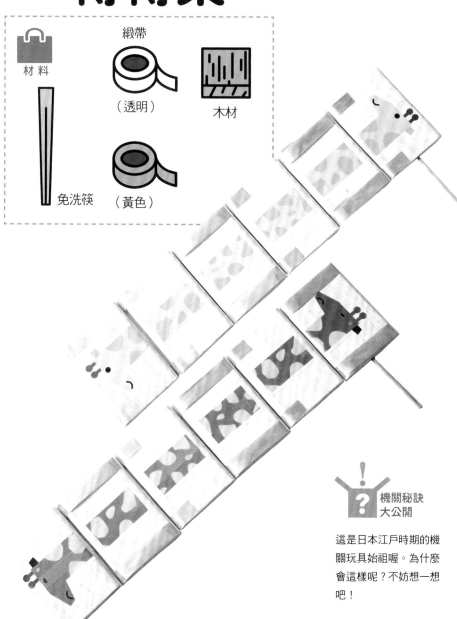

機關秘訣
大公開

這是日本江戶時期的機
關玩具始祖喔。為什麼
會這樣呢？不妨想一想
吧！

1 木材切成6塊大小相同的小方塊，兩端修成圓角。只在其中一片的側邊鑽洞，插入免洗筷當成把手。

2 緞帶裁成木塊橫長的1.5倍。黃色10條，透明緞帶5條。如圖所示，用雙面膠貼在木塊上。用相同的方法共做5片。

10條

5條

3 將步驟**2**的木塊翻面，把黃色緞帶與透明緞帶纏繞在木塊上。

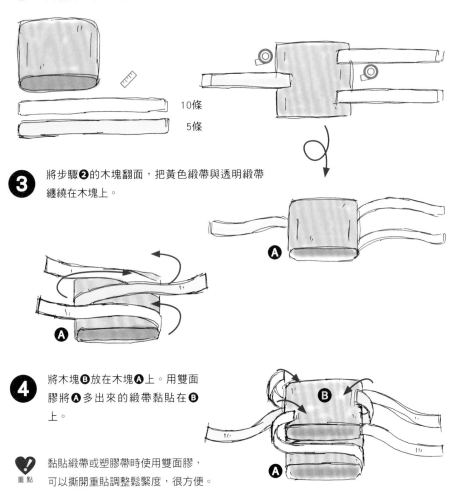

4 將木塊**B**放在木塊**A**上。用雙面膠將**A**多出來的緞帶黏貼在**B**上。

♥ 重點 黏貼緞帶或塑膠帶時使用雙面膠，可以撕開重貼調整鬆緊度，很方便。

5 木塊**B**也和步驟**3**相同，黏貼緞帶後放上木塊**C**。木塊**D**、**E**的作法也相同。

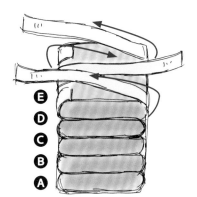

6 最後將插有免洗筷的木塊疊在木塊**E**上，貼好緞帶就大功告成囉。

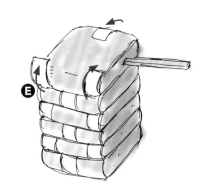

7 轉動把手，在朝向自己的面畫圖案。再轉一次，在新露出來的面上畫圖案。只要加以轉動，就會跑出不同的圖案喔。

一起來轉轉樂吧！

新奇

再怎麼搖也不會倒

平衡木偶

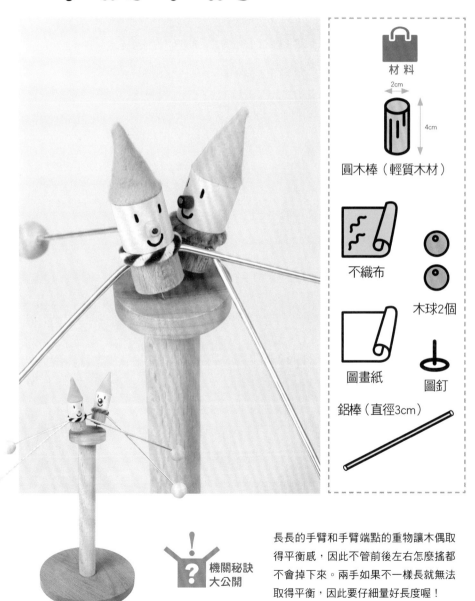

材料

2cm

4cm

圓木棒（輕質木材）

不織布

木球2個

圖畫紙

圖釘

鋁棒（直徑3cm）

機關秘訣
大公開

長長的手臂和手臂端點的重物讓木偶取得平衡感，因此不管前後左右怎麼搖都不會掉下來。兩手如果不一樣長就無法取得平衡，因此要仔細量好長度喔！

1 將圓木棒鋸成4公分長的短棒，如圖鑽一個插手臂的孔洞。

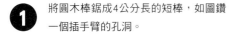
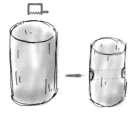

2 將鋁棒穿入圓木短棒，彎曲鋁棒，鋁棒前端黏上木球，做成木偶的身體。

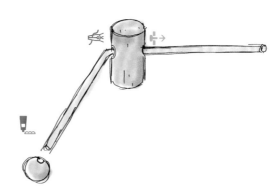

在圖畫紙等畫臉譜，再以不織布做帽子。套上髮圈當作裝飾。

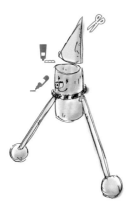

4 圖釘黏在身體底部。

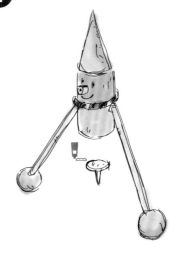

玩耍時木偶可以放在各種東西上面喔！

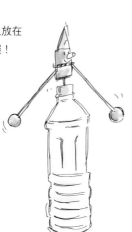

轉到眼睛都花了!?

旋轉彩柱

轉呀!
轉呀!

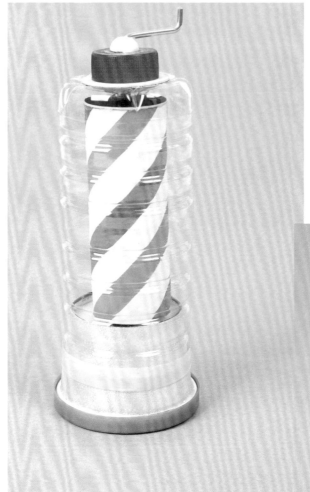

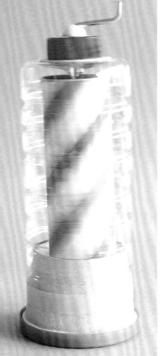

機關秘訣
大公開

扭轉橡皮筋,橡皮筋會再轉回來。利用這種扭力讓瓶子中軸進行迴轉。

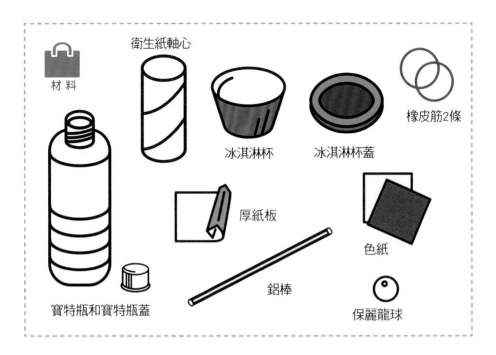

① 如圖所示，裁切寶特瓶和冰淇淋杯，底部分別鑽洞。寶特瓶蓋、冰淇淋蓋也在中心鑽洞。依衛生紙軸心、寶特瓶底部的大小裁剪厚紙板，中心鑽洞。

② 如圖所示，彎折鋁棒做一個鉤，掛上2條相互連結的橡皮筋當作中軸。

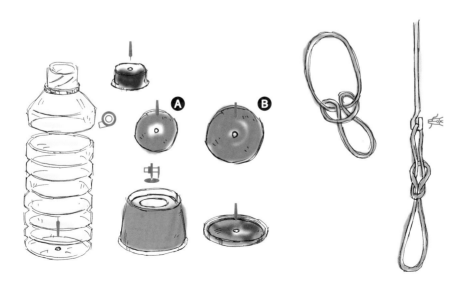

❸ 將步驟❶的厚紙板Ⓐ插入中軸。為了不讓圓紙片晃動，用黏膠黏貼固定。

Ⓐ

❹ 衛生紙軸心用色紙裝飾，將步驟❸做好的中軸放進軸心中，黏貼固定，當作彩柱。

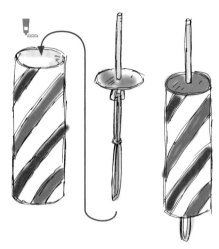

❺ 寶特瓶套在步驟❹的內軸上，將步驟❶剪好的厚紙板Ⓑ、寶特瓶蓋、切半的保麗龍球依序套在鋁棒上。彩柱下方則裝上冰淇淋杯和冰淇淋杯蓋。

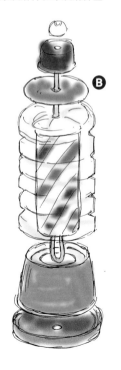

Ⓑ

❻ 橡皮筋拉出冰淇淋杯蓋下方，用剪短的鋁棒固定。如圖將寶特瓶上方突出的鋁棒彎曲成把手。

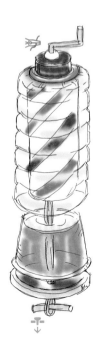

新 奇

六面萬花筒

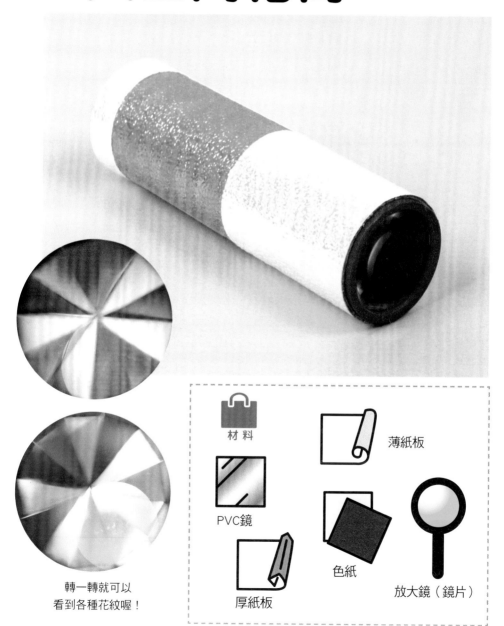

轉一轉就可以
看到各種花紋喔！

材 料

薄紙板

PVC鏡

色紙

放大鏡（鏡片）

厚紙板

1 切掉放大鏡的把手，尋找可以搭配放大鏡片的圓筒。沒有尺寸剛好的圓筒時，用薄紙板捲成筒狀。

2 PVC鏡裁成2片可以放入圓筒的長條，讓圓筒斷面隔出等邊三角形。第三邊使用厚紙板，也是裁成長條狀。

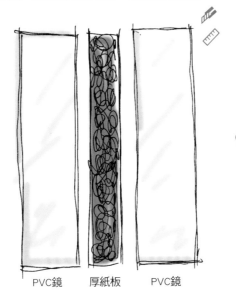

PVC鏡　　厚紙板　　PVC鏡

重點 所謂的等邊三角形是指三角形的3個邊當中有2個邊等長（★和★）。縱向較長的等邊三角形圖案看起來會比較漂亮。

3 將步驟**2**的PVC鏡與厚紙板以膠帶黏貼成三角柱。

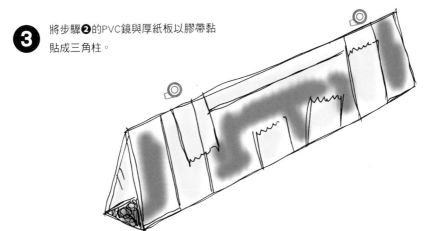

④ 依圓筒尺寸裁剪厚紙板，中心開一個直徑1公分左右的窺視孔，黏貼在圓筒上。

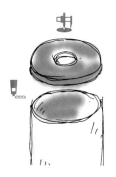

⑤ 將步驟❸的三角柱放入圓筒中，黏貼步驟❶的放大鏡片，再以色紙裝飾圓筒。

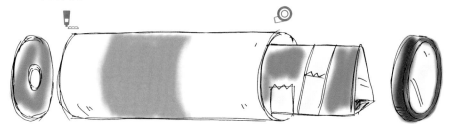

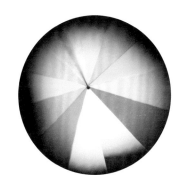

好漂亮喔！

機關秘訣
大公開

將鏡片組成三角形，利用光直線前進的特性，以及鏡面反射的特性，便可以形成不可思議的圖案。絕對不可以對著太陽看，很危險喔！

新奇

鉛筆變成手槍了

鉛筆手槍

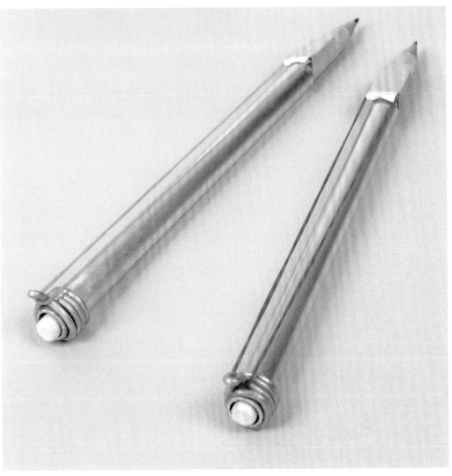

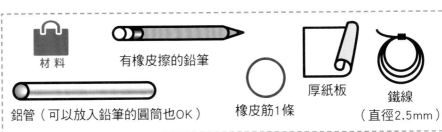

材料　有橡皮擦的鉛筆

鋁管（可以放入鉛筆的圓筒也OK）　橡皮筋1條　厚紙板　鐵線（直徑2.5mm）

1 鋁管切得比鉛筆短一些。

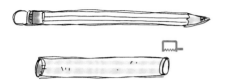

2 鋁管的一端纏繞鐵線，做出可以勾住橡皮筋的小鉤。

3 厚紙板切成細長條，對折夾住橡皮筋。

4 鉛筆筆尖伸出鋁管，在稍稍離開管緣的地方，用膠布固定步驟 **3** 的厚紙板。再將橡皮筋的另一端勾在步驟 **2** 的小鉤上。

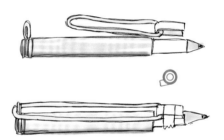

? 機關秘訣
大公開

拉開橡皮筋，橡皮筋會反彈。利用這種回復力，面紙團就能射出去了。不要對著人射喔！

5 面紙揉成小團放入鋁管中。拉動鉛筆再鬆手，紙團就飛出去囉。

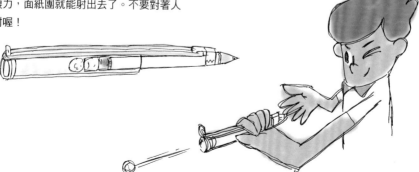

貓打瞌睡老鼠就活蹦亂跳

老鼠躲貓貓

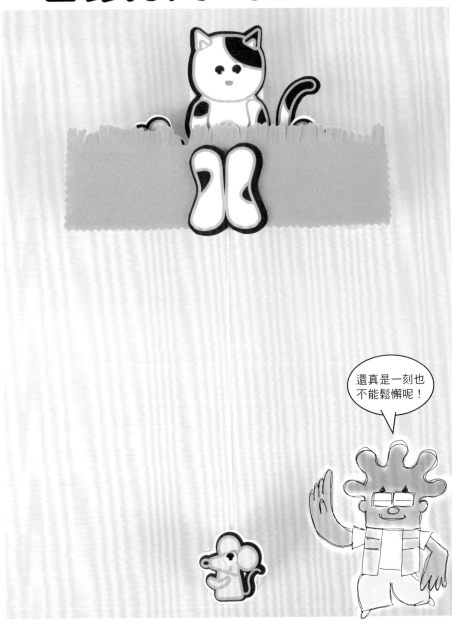

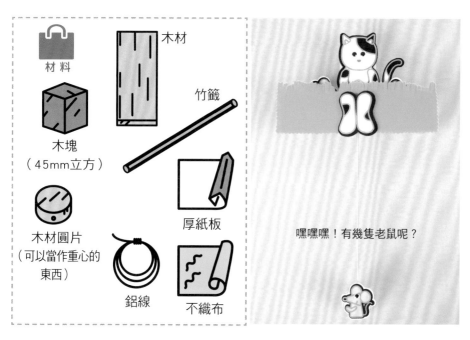

材料

木塊
（45mm立方）

木材

竹籤

木材圓片
（可以當作重心的
東西）

厚紙板

鋁線

不織布

嘿嘿嘿！有幾隻老鼠呢？

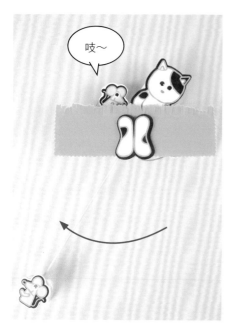

吱～

草叢中躲著老鼠喔！

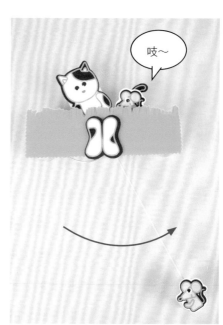

吱～

貓咪睡得東倒西歪時，
老鼠就出現囉。

1 用厚紙板剪出貓咪的身體、腳、尾巴，以及3隻老鼠。剪成四方長條的厚紙板上黏貼不織布，做成草叢。

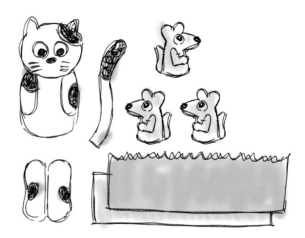

2 木方塊鑽洞，如圖所示，插入竹籤當作底台。

3 如圖所示，將木材切割成Ⓐ、Ⓑ二片。竹籤黏貼在Ⓐ上。將Ⓐ翻面，黏貼捲曲好的鋁線。再將當作重心的圓木片黏貼在竹籤下方，做成鐘擺。

♥ **重點** 底台先在鐘擺晃動的地方黏貼一根小竹籤，下垂的鐘擺竹籤就不會直接與底台碰撞，可以很平順地擺動喔。

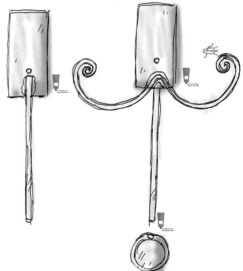

將步驟❸做成的鐘擺裝設在步驟❷的底台上。

❺ 依序在底台的竹籤上插草叢、木板❸。

❻ 將貓咪的尾巴黏在屁股上。再將貓咪、貓咪腳和老鼠分別黏上,大功告成!

機關秘訣
大公開

長長下垂的繩子或竹籤
前端加上重心便具有長
時間持續搖擺的特性。
利用這種鐘擺的特性就
可使動物移動了。

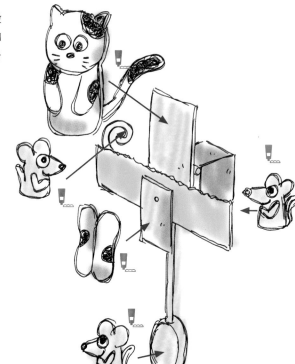

73

錢都被妖怪吃掉了!?

貪吃鬼撲滿

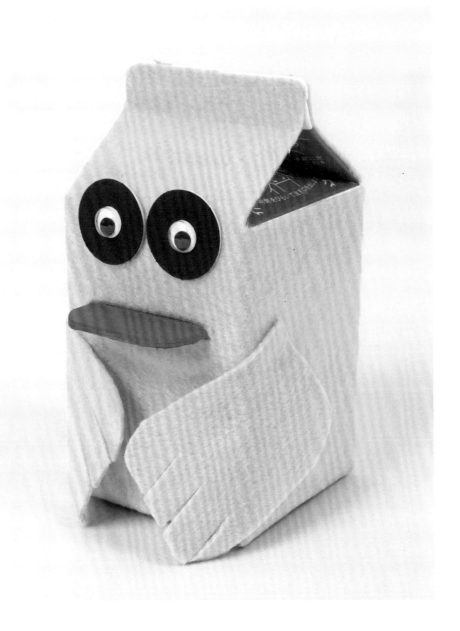

拉開

材料

牛奶盒（500ml）

橡皮筋1條

不織布

兩腳釘

竹籤1支

厚紙板

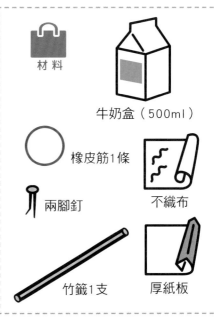

閉起來

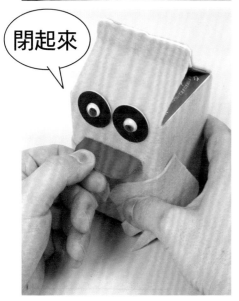

不見了～

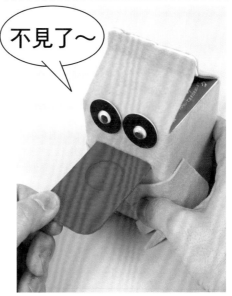

機關秘訣
大公開

舌頭做成雙層，開合之際舌頭上的銅板就會掉入撲滿裡了。

1 材料的裁切方法參考第139頁

厚紙板裁成2片大小相同的紙片。Ⓐ片挖一個50圓硬幣的圓洞，一邊黏在竹籤上。如圖裁切Ⓑ片，中間切下來的部分用膠帶黏回原來的位置。用這二片厚紙板做成舌頭。

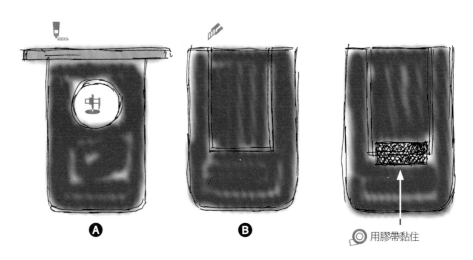

Ⓐ　　　Ⓑ　　　◎ 用膠帶黏住

2 黏貼Ⓐ與Ⓑ。

Ⓐ

Ⓑ

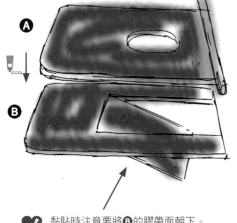

💜 黏貼時注意要將Ⓑ的膠帶面朝下。
重點

3 將牛奶盒頂部的三角斜面打開，如圖黏貼不織布。

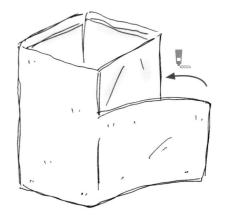

4 依步驟❷的舌頭寬度，在牛奶盒正面
開一個細長的孔，當作嘴巴。背面在
等高處鑽一個洞。

5 步驟❷舌頭的竹籤兩端套上橡皮筋，中間插上兩腳釘。將舌頭從盒內插入口中，
兩腳釘則插入背面的孔洞，打開釘腳固定在牛奶盒上。

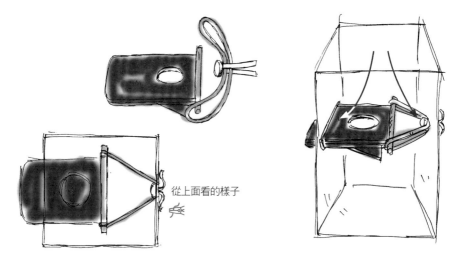

從上面看的樣子

6 將打開來的牛奶盒頂再度
閉合，裝上眼睛和手，大
功告成！

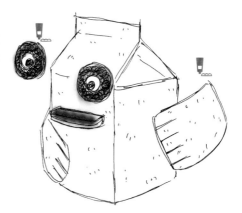

熟練安裝雞眼的技巧！

你知道雞眼是什麼嗎？只要學會使用雞眼，不僅僅是做勞作，也可以做出具有原創性的筆記簿或信插喔。

材料

雞眼

本書使用的雞眼直徑為6mm。

打洞器

做勞作使用訂書機型的單孔打洞器最方便。

雞眼鉗

這是固定雞眼的雞眼鉗，五十元商店或五金行都可以找到。

1 使用打洞器打洞

重疊幾層圖畫紙，用打洞器打洞。

2 插入雞眼

雞眼的正面朝上，插入洞中。

3 用雞眼鉗固定

雞眼鉗夾住雞眼上下方，壓緊固定。

4 具有原創性的便條紙完成囉！

可以自由自在地抽出紙張喔。畫上封面和橫線就成了很別緻的便條紙了。

各式各樣的點子

伸縮棒

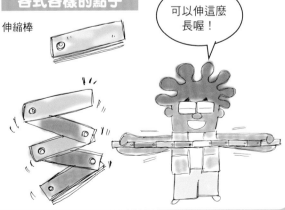

可以伸這麼長喔！

動 態

旋轉、跳躍、飛舞！ 一起來欣賞勞作的各種動作吧！

這個單元會使用到馬達和彈簧。運用橡皮筋或細繩牽動的勞作
也很多喔。一邊思考動作結構一邊製作吧！

用長長的舌頭捕捉昆蟲

變色龍捕蟲器

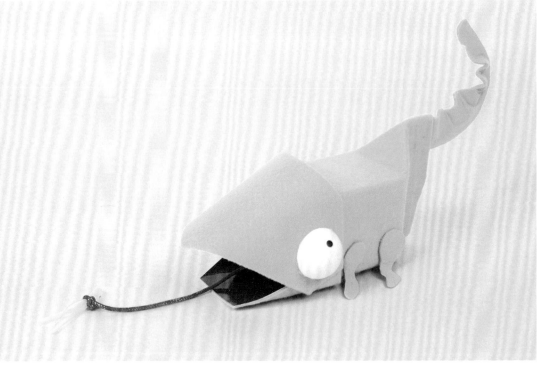

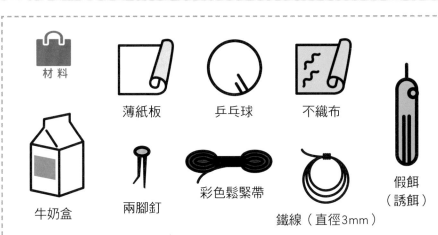

材料

薄紙板

乒乓球

不織布

牛奶盒

兩腳釘

彩色鬆緊帶

鐵線（直徑3mm）

假餌（誘餌）

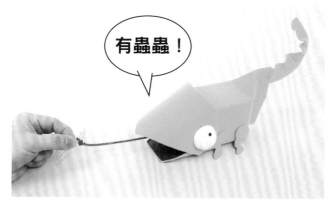

有蟲蟲！

機關秘訣
大公開

利用鬆緊帶的伸縮力，
綁在一端的蟲蟲會很快
地彈入變色龍的口中
喔。

咕嚕！

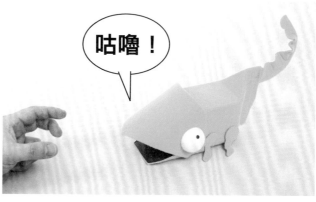

1 材料的裁切方法參考第139、140頁
依圖示裁切薄紙板，分別貼上不織布。

下巴　　　　　　　　　　　　臉

❷ 鐵線夾在不織布中，以黏著劑黏貼，剪出尾巴的形狀。

❸ 牛奶盒底部剪圓洞。此時，將牛奶盒一邊的注奶口維持撐開的形狀。

❹ 注奶口夾入步驟❷的尾巴，牛奶盒黏貼不織布，
做成變色龍的身體。

5 翻轉身體，依圖示鑽洞，將鬆緊帶穿過孔洞打結。鬆緊帶的另一端綁假魚餌。
步驟❶做好的下巴和身體也鑽洞，用兩腳釘固定。

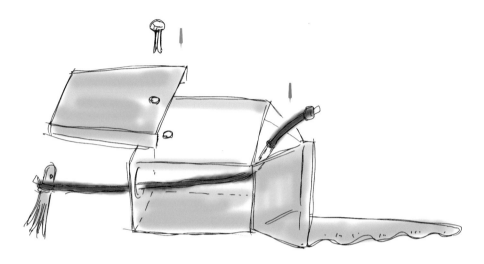

6 再一次翻轉身體，將步驟❶做好的臉黏貼在身體上。
乒乓球對切，畫上眼珠，黏在臉上。再加上手、腳，大功告成。

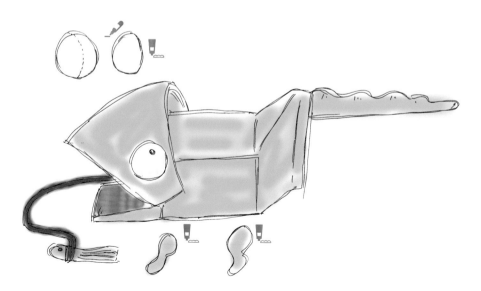

螃蟹的腳會走路喔～

橫行天下的螃蟹

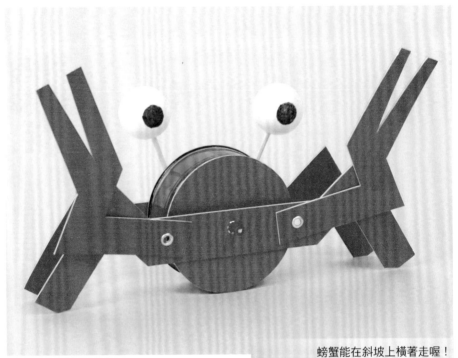

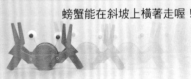

螃蟹能在斜坡上橫著走喔！

材料

保麗龍球

圓形空罐

厚紙板

竹籤

雞眼4個

黏土

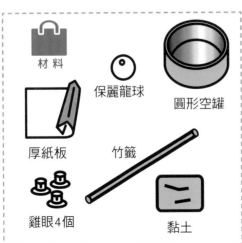

機關秘訣
大公開

空罐中加入黏土當重心，運用重力滾動
或停止，可以做出很有趣的動作喔！

1 空罐的中心打一個洞。裁剪2片直徑與空罐相同的圓形厚紙板，也一樣在紙板的中心打洞。

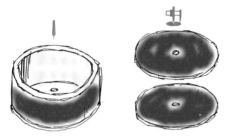

2 空罐中黏貼適量的黏土。將步驟❶裁切好的厚紙板當作蓋子黏貼在空罐上。

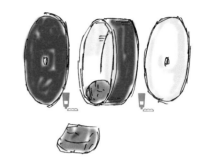

3 用厚紙板剪出蟹螯和腳（前後共2支）。如圖所示，將蟹螯用雞眼固定在腳上。

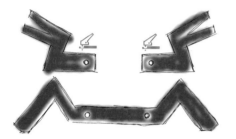

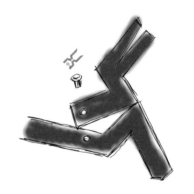

4 竹籤穿過空罐和腳的孔洞。為了不讓竹籤鬆脫，用膠帶纏繞竹籤二端。

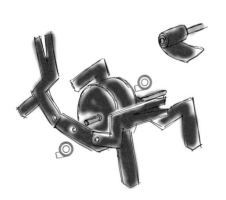

5 保麗龍球鑽洞插入竹籤，當作眼睛。黏貼在後腳上，大功告成！

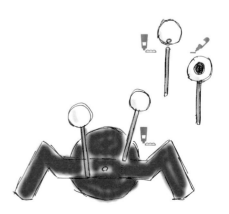

運用磁鐵跳出美妙舞步

跳舞人偶

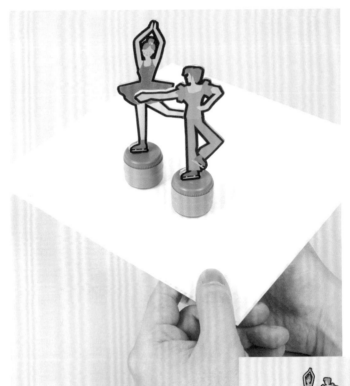

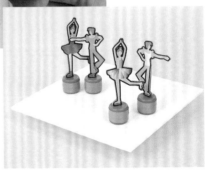

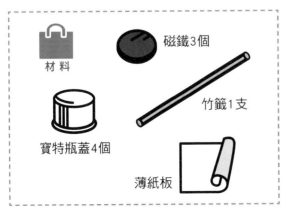

材料

磁鐵3個

竹籤1支

寶特瓶蓋4個

薄紙板

重點 只要是厚度能讓磁鐵相互吸引的東西，不論是什麼都能當作舞台喔。

1 將1個磁鐵放入寶特瓶蓋中。另一個寶特瓶蓋的中心打洞,插入竹籤。

2 插著竹籤的寶特瓶蓋當作蓋子,蓋在裝有磁鐵的寶特瓶蓋上,用膠帶纏繞固定。

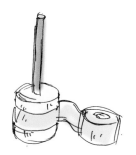

3 依個人喜好,用厚紙板剪出人偶的正面和背面,黏貼在步驟**2**的竹籤上。

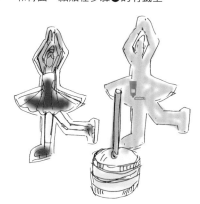

4 寶特瓶蓋中放入2個磁鐵,蓋上另一個寶特瓶蓋,用膠帶黏貼固定。

5 玩的時候將人偶放在平板或空紙箱上,由下方移動步驟**4**的磁鐵,讓人偶跳舞。

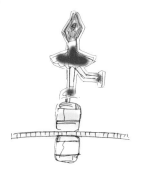

機關秘訣大公開

利用磁鐵的吸引力就能讓人偶跳舞囉。試著讓人偶在各種素材上跳跳看。

這隻狗很會滾輪呦

耍馬戲的狗

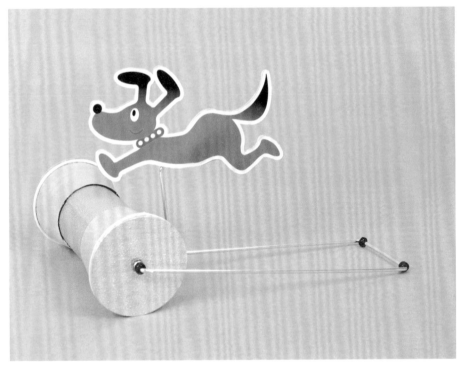

材料

薄紙板

冰淇淋杯2個

橡皮筋1條

色紙

鐵線（直徑3mm）

雞眼2個

珠子

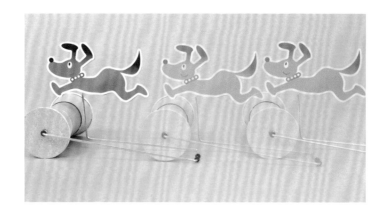

機關秘訣
大公開

利用捲起來的橡皮筋的回彈力，狗狗就會動囉。改變橡皮筋的長度或粗細大小，狗狗的動作便會跟著改變。試試看有什麼不一樣。

1 如圖所示，冰淇淋杯底部裁圓洞，留下一些邊緣。用同樣的方法再做一個。依照冰淇淋杯底大小，用紙板做一個可以套進冰其淋杯底的圓筒。

2 依冰淇淋杯上緣大小裁剪2片圓形薄紙板，中心鑽洞，釘上雞眼固定。其中一片圓紙板與冰淇淋杯緣黏貼固定，用色紙做出裝飾。

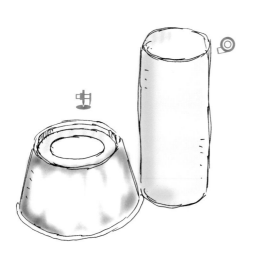

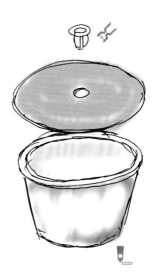

❸ 鐵線如圖彎曲，穿入珠子。

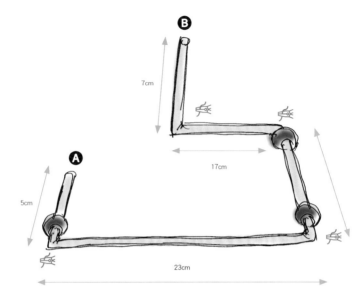

❹ 鐵線Ⓐ端蓋上步驟❷的冰淇淋杯。
彎曲突出來的鐵線，做成鉤子。

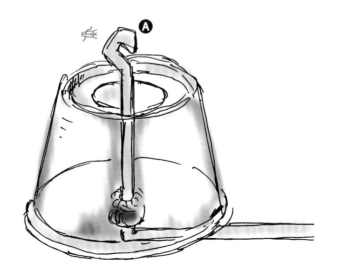

5 用鉤子勾住橡皮筋，橡皮筋穿過步驟❶的圓筒。再穿過另一個冰淇淋杯的杯底，以及圓紙板的圓洞，用切短的竹籤固定。最後將薄紙板與冰淇淋杯黏貼固定。

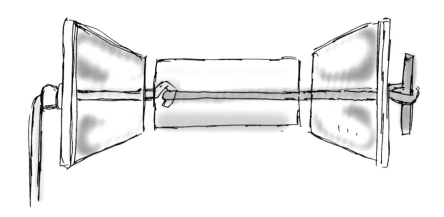

6 用薄紙板做出狗狗，黏貼在鐵線的❸端，大功告成！將滾筒往後拉，放手後狗狗會自己推著滾輪跑喔。

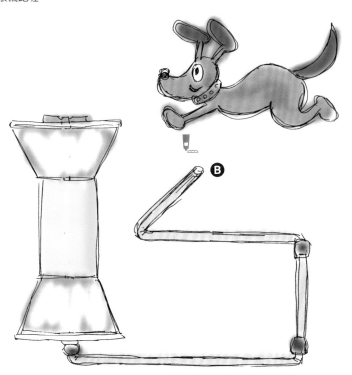

兔子從杯子裡跳出來了！

蹦蹦跳的兔子

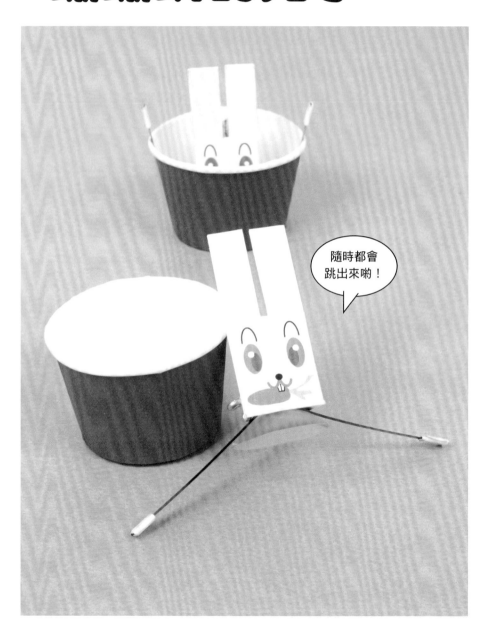

隨時都會
跳出來嘍！

機關秘訣
大公開

利用吸盤的吸力以及彈簧條的反作用力便能夠讓兔子啾～跳出來喔！使用塑膠或紙張等各種素材的杯子，比較兔子的跳法有什麼不同。彈簧條太長或太短都會跳得不好。多方嘗試，找出跳得最好的彈簧長度。

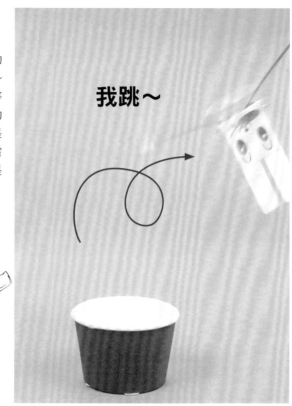

我跳～

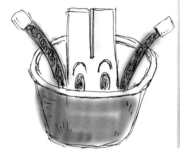

困難度 ★★☆

使用工具

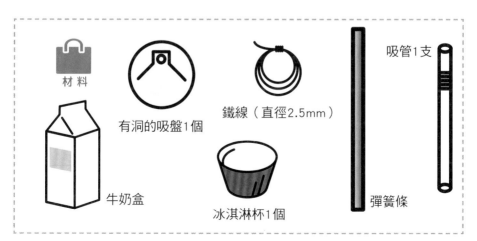

材料

有洞的吸盤1個

鐵線（直徑2.5mm）

吸管1支

牛奶盒

冰淇淋杯1個

彈簧條

1 材料的裁切方法參考第141頁

牛奶盒拆開來，如圖裁切，打洞。折成三角形，
用黏膠黏貼。

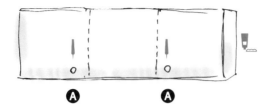

Ⓐ Ⓐ

2 彈簧剪成4個吸盤的長度，正中間彎折成山型。

3 將吸管剪成可以穿過步驟❶的Ⓐ洞的長度，插入吸盤的孔洞中。
彎折的彈簧也一樣穿入孔洞中。

4 將步驟❶的三角形蓋在步驟❸的吸盤上。
鐵線穿過吸管，兩端如圖捲曲。

5 依個人喜好畫上臉譜，活蹦亂跳的兔子就完成了。彈簧的兩端銳利，很危險，先用膠帶纏繞保護。

6 玩的時候將吸盤吸在冰淇淋杯底，讓兔子從杯子中跳出來。

糖果以外的東西也抓抓看！

糖果夾

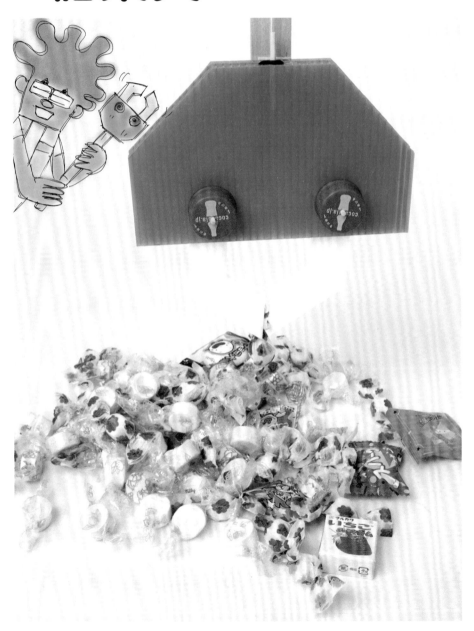

材料

塑膠瓦楞板

寶特瓶蓋5個

彩色鬆緊帶

竹籤1支

風箏線

角材（木棒）

重點 連接臂夾的鬆緊帶長度是這個勞作的重點喔。
多方嘗試，找出最適合的長度吧。

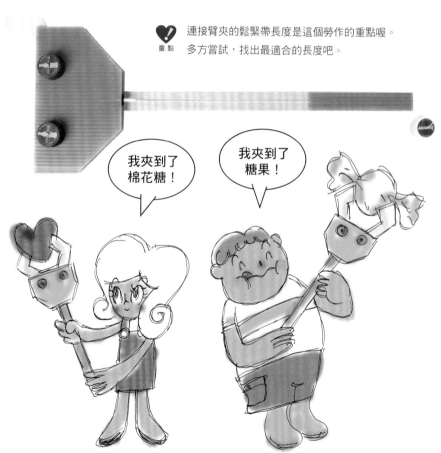

我夾到了棉花糖！

我夾到了糖果！

1 材料的裁切方法參考第141頁

如圖裁切本體與臂夾。本體**B**插入切短的竹籤。2片臂夾裁片對貼，做成左、右2支臂夾。

2 本體**A**和**B**重疊，上方放置閉合狀態的臂夾，對齊開孔位置，鑽孔。

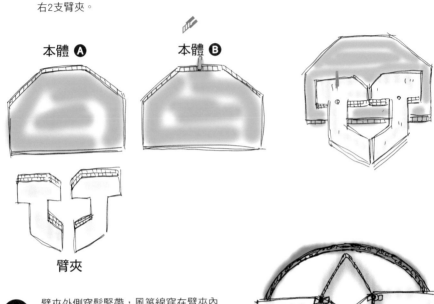

本體 **A**　　　本體 **B**

臂夾

3 臂夾外側穿鬆緊帶，風箏線穿在臂夾內側，打結固定。

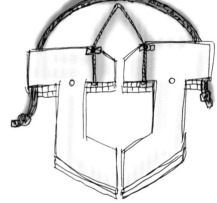

4 角材用雙面膠貼在本體**A**上。如圖所示，裁剪一片與角材等寬的塑膠瓦楞紙，貼在角材下方。

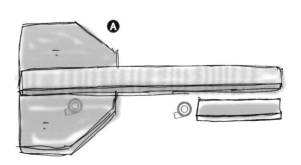

A

5 將本體翻面。寶特瓶蓋中心打洞，插上裁短的竹籤，穿過本體Ⓐ與臂夾。
如圖所示，將步驟❸的風箏線與另一條風箏線打結。

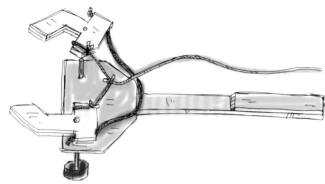

6 蓋上本體Ⓑ，用已經打好洞
的寶特瓶蓋固定。如圖所
示，鬆緊帶勾在本體Ⓑ的竹
籤上。

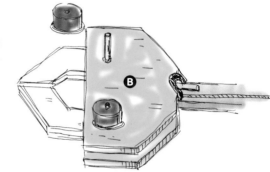

7 風箏線穿過把手上的塑膠瓦楞板，再穿過已經打洞的寶特瓶蓋，
打結固定就大功告成囉。拉動風箏線，各種東西都夾夾看。

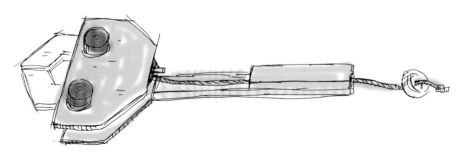

機關秘訣
大公開

利用鬆緊帶的彈力來夾取物品。

貓咪真的會去玩嗎？

逗貓機

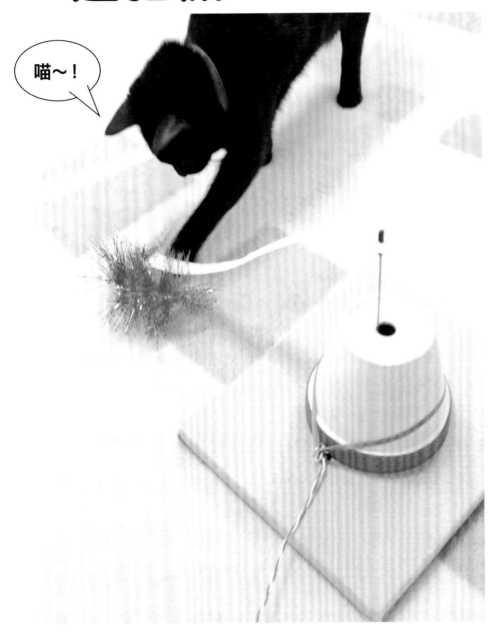

喵～！

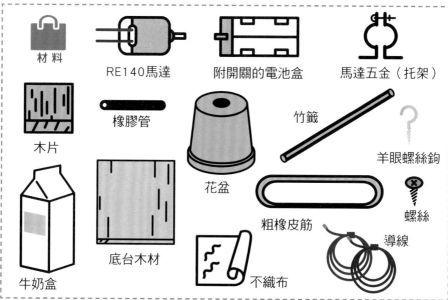

材料

RE140馬達　　附開關的電池盒　　馬達五金（托架）

木片

橡膠管

花盆

竹籤

羊眼螺絲鉤

螺絲

底台木材

粗橡皮筋

導線

不織布

牛奶盒

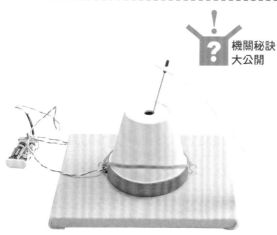

機關秘訣
大公開

馬達轉動時連接中軸的竹籤也會跟著轉動。切換開關讓中軸往反方向轉動，貓咪會很興奮地追逐喔。連接逗貓玩具的紙片使用較輕的材質，是這個勞作的製作重點。

1 馬達五金固定在底台木材上，裝上馬達。

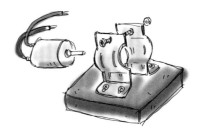

② 馬達中軸套上橡膠管，再插入竹籤。將馬達的電線與導線連接，再將導線接在電池盒上。

③ 如圖所示，將步驟**②**連接好導線的馬達固定在已經貼好不織布的底台上。

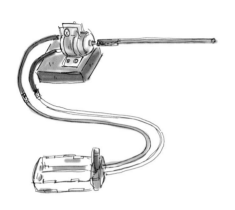

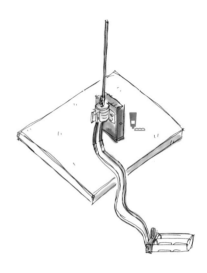

④ 蓋上花盆。將羊眼螺絲鉤牢牢地固定在花盆旁的底台上，套上橡皮筋固定花盆。

⑤ 牛奶盒切成長紙片，一端打洞，套在穿出花盆的竹籤上。竹籤的前端要套上橡膠管。紙片的另一端黏貼個人喜好的逗貓玩具，大功告成。裝上電池，打開開關就會轉動了。

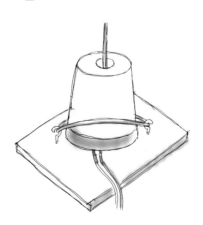

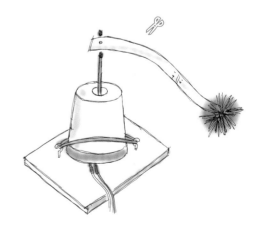

被釣到的魚眼睛會不一樣喔!

釣魚

哇~
有東西吃!

糟糕!
被釣到了!

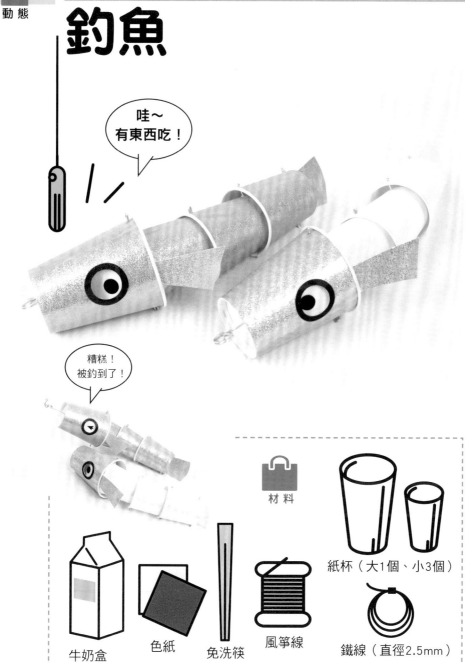

材料

牛奶盒

色紙

免洗筷

風箏線

紙杯(大1個、小3個)

鐵線(直徑2.5mm)

1 如圖所示，大紙杯鑽3個小孔，眼睛的部位則挖2個大圓。

2 將裁開的牛奶盒切成細長條，中心鑽洞，如圖穿入鐵線黏貼固定。

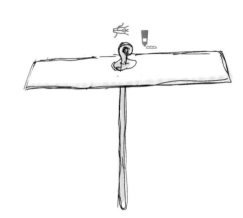

3 將步驟❷的鐵絲穿過紙杯底部，鐵線前端彎折成小圈。

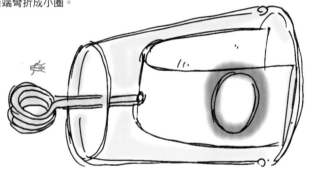

4 如圖所示，3個小紙杯各鑽4個洞。ⓒ的底部開一個細長的開口，如圖所示，連接色紙做成的魚尾巴。

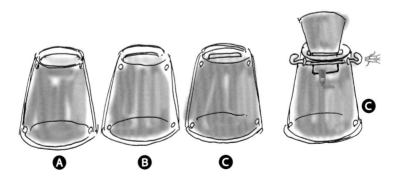

**機關秘訣
大公開**

當魚被釣到時，紙片會向前移動，眼球位置就跟著變了。為了讓眼睛和臉部開孔相互吻合，要仔細調整眼睛的位置喔。

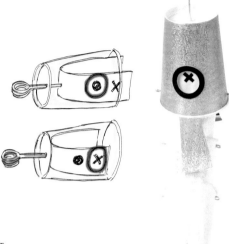

5 將鐵線剪得比紙杯長，如圖所示，插入紙杯的孔洞中，做成魚的身體。露出來的鐵線彎成圓圈。

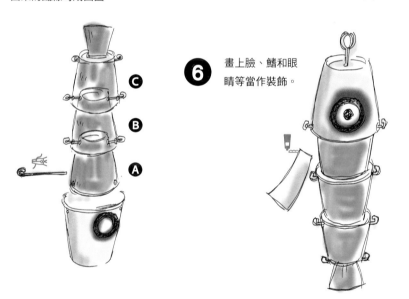

6 畫上臉、鰭和眼睛等當作裝飾。

7 免洗筷綁上風箏線，另一端綁上鐵線彎曲而成的鉤子當作釣桿。用釣桿來釣魚吧！

動起來跟真的挖土機一樣喔！

超級挖土機

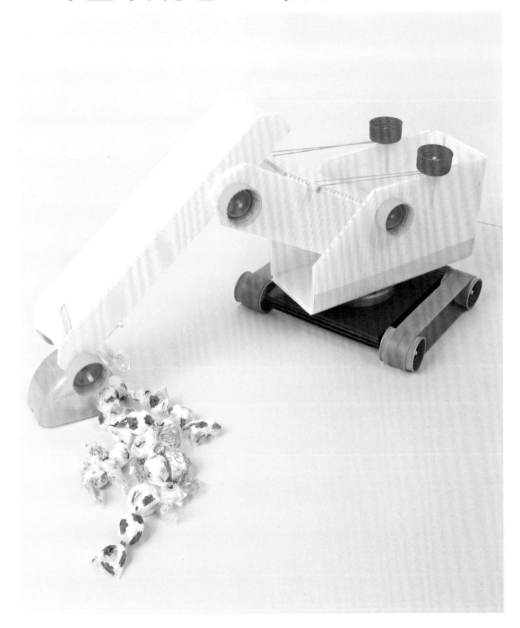

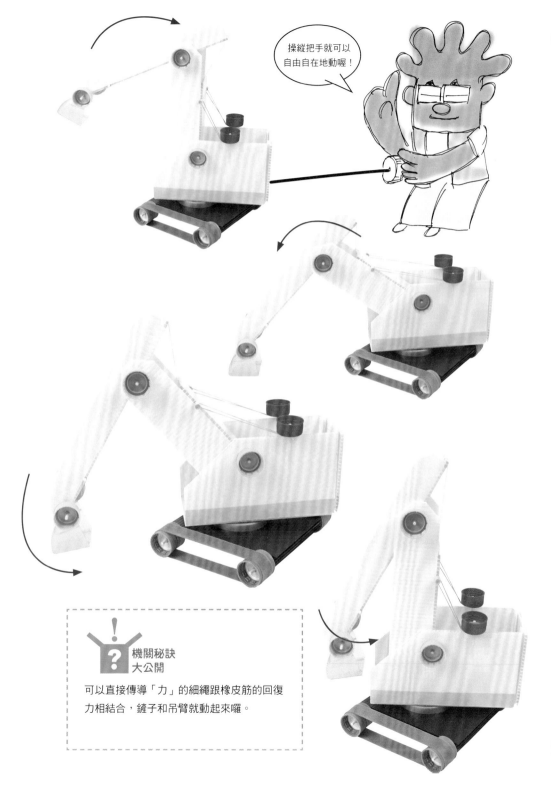

操縱把手就可以
自由自在地動喔！

機關秘訣
大公開

可以直接傳導「力」的細繩跟橡皮筋的回復
力相結合，鏟子和吊臂就動起來囉。

材料

橡皮筋

塑膠瓦楞板

冰淇淋杯蓋
（塑膠）

寶特瓶蓋19個

竹籤

清潔劑量匙

粗橡皮筋

風箏線

1 材料的裁切方法參考第142頁

裁接瓦楞板，做出吊臂1、吊臂2、車體、底台的裁片。
寶特瓶蓋中心都鑽洞。竹籤也依圖示裁切。

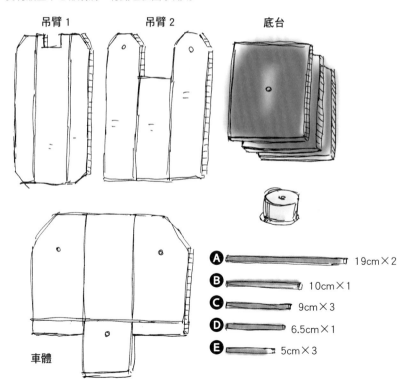

吊臂1　　　　吊臂2　　　　　底台

車體

Ⓐ 19cm×2

Ⓑ 10cm×1

Ⓒ 9cm×3

Ⓓ 6.5cm×1

Ⓔ 5cm×3

2 如圖所示，在量匙上打洞。

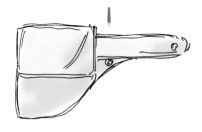

重點 雖然量匙的種類繁多，但不論是哪一種量匙，孔洞太靠近量匙口時，鏟子的動作都會不順暢喔。

3 折疊步驟❶裁切好的吊臂1，竹籤**C**如圖穿過瓦楞板，再插入量匙。兩端用寶特瓶蓋固定。

4 竹籤**D**如圖插入瓦楞板，套上橡皮筋。

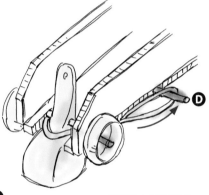

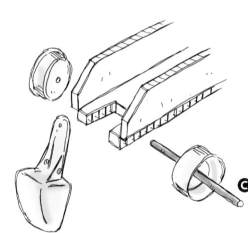

由下往上看的樣子

5 折疊步驟❶的吊臂2，竹籤**C**如圖穿過瓦楞板與吊臂1連結。竹籤的兩端以寶特瓶蓋固定。

6 組合步驟❶的車體，用雙面膠黏貼固定。

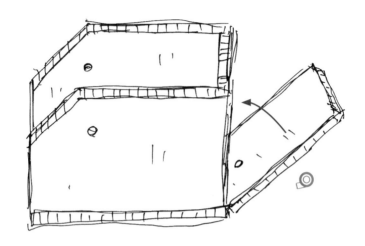

7 將步驟❺做好的吊臂夾入步驟❻的車身中，
竹籤❸插入瓦楞板中，固定吊臂。

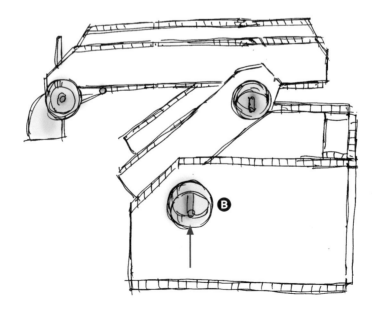

8 如圖所示，竹籤**E**插上寶特瓶蓋再插入車身。竹籤**C**插入吊臂，兩端纏繞膠布。將橡皮筋套在竹籤**C**和**E**上。

重點 因橡皮筋的長度不同，吊臂的動作也會不同，調整竹籤**E**的位置，找到最佳的長度吧。

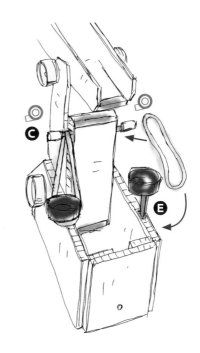

9 兩個保特瓶蓋對齊，纏繞膠帶，當作輪胎。一共做4組。

10 步驟**1**裁好的3片底台重疊黏貼。竹籤**A**如圖插入底台，再裝上步驟**9**的輪胎。粗橡皮筋套在輪子上。

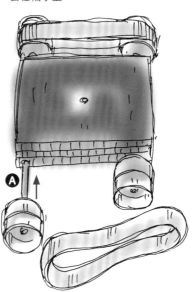

11 竹籤**E**插入寶特瓶蓋，上面依序穿上底台、冰淇淋杯蓋、車體、寶特瓶蓋。

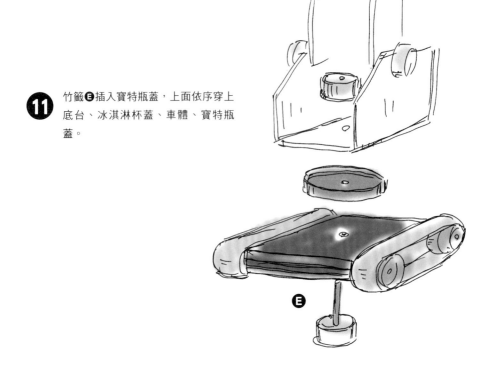

12 風箏線一端穿入量匙柄的孔洞，打結固定。另一端如圖示，從車體後方的孔洞穿出，套上寶特瓶蓋，打結固定。用這條線來操作挖土機的吊臂。

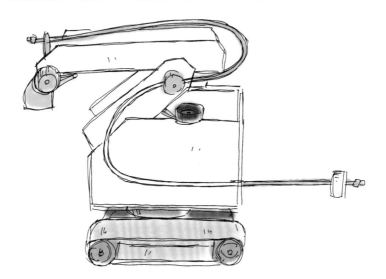

一起來搬東西吧

堆高機

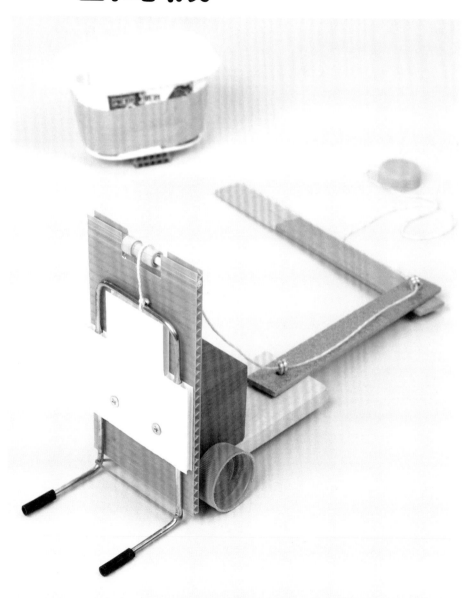

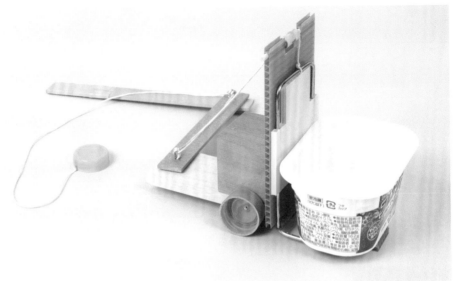

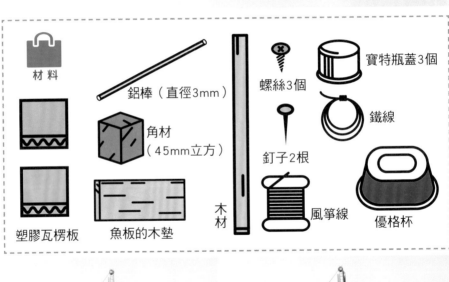

材料

鋁棒（直徑3mm）

角材
（45mm立方）

木材

螺絲3個

釘子2根

風箏線

寶特瓶蓋3個

鐵線

優格杯

塑膠瓦楞板

魚板的木墊

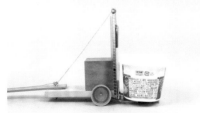

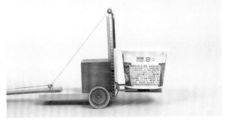

機關秘訣
大公開

用細繩牽動鋁棒，堆高機的叉鏟就會將東西往上舉喔。

1

材料的裁切方法參考第143頁

將角材黏貼在魚板木墊上,做成車體。
寶特瓶蓋中心鑽孔,用鐵釘釘在車體
上。

2

材料的裁切方法參考第143頁

裁切塑膠瓦楞板。裁片Ⓐ的紋路是縱
向,裁片Ⓑ的紋路是橫向。

3

材料的裁切方法參考第143頁

鋁棒彎成ㄇ字型,寬度比裁片Ⓐ略小,
插入裁片Ⓐ的隔柱中。

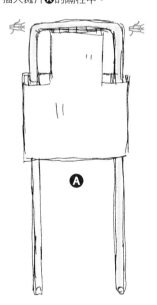

4

將裁片Ⓐ和Ⓑ對齊黏貼,彎折鋁棒,下
方的長度要超過裁片Ⓑ。做成叉鏟。

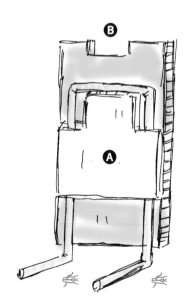

困難度
★
★
★

使用工具

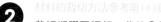
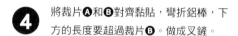

5 叉鏟上方橫向插入竹籤，纏繞膠帶。用螺絲固定叉鏟與車體。

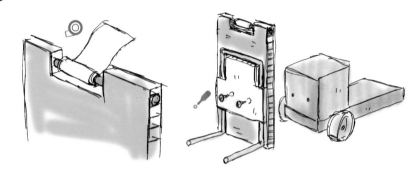

6 材料的裁切方法參考第143頁

裁切木材，製作把手。裁片**C**的兩端鑽洞。木片**D**只在一端鑽洞，另一端纏繞膠帶。
如圖所示，用鐵線固定已鑽孔的車體與把手。鐵線末端彎成圈環。

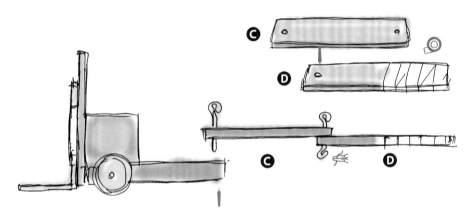

7 風箏線的一端綁在叉鏟的鋁棒上，穿過彎折成圈環的鐵線。
尾端穿上寶特瓶蓋，打結固定。

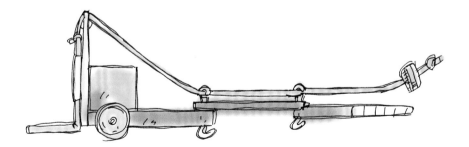

8 叉鏟下方的鋁棒套一條橡皮筋;車體下方釘一個螺絲。如圖將橡皮筋套在螺絲上,大功告成。

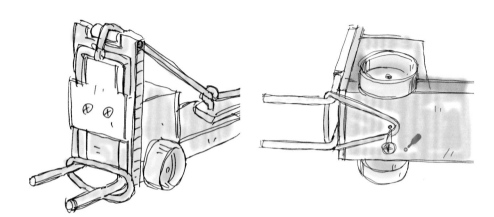

9 優格杯底黏貼塑膠瓦楞板當作貨櫃,玩的時候要拉動風箏線來搬運貨櫃。

來做一個可以射很遠的發射台吧！

飛碟發射台

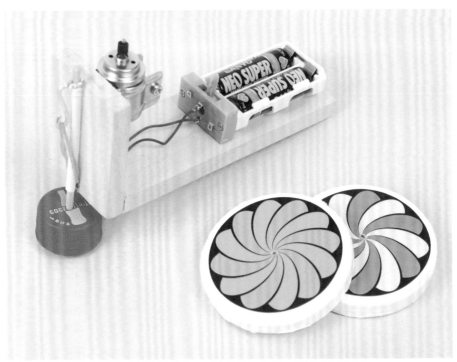

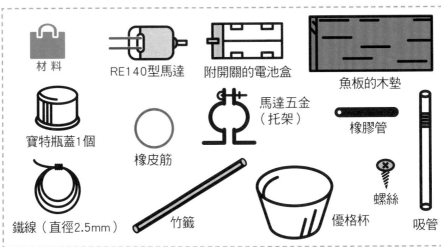

材 料

RE140型馬達　附開關的電池盒　魚板的木墊

寶特瓶蓋1個　橡皮筋　馬達五金（托架）　橡膠管

鐵線（直徑2.5mm）　竹籤　優格杯　螺絲　吸管

1 如圖裁切魚板木墊，
用螺絲固定成L型。

4.5cm
1cm
6cm
13cm

2 馬達套入馬達五金，用附屬的螺絲裝在步驟**1**的木板上。
馬達的中軸插上橡膠管。

💗 **重點** 插橡膠管時，馬達的軸心要露
出一點點，這個很重要喔。

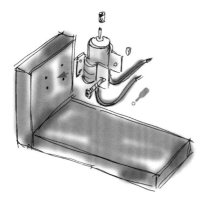

3 馬達的導線連接電池盒，
固定在步驟**2**的木板上。

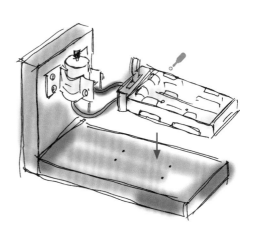

4 如圖所示，黏貼吸管。

5.5cm

5 寶特瓶蓋中心鑽孔，插入竹籤。竹籤的高度要比底台高一點點。
這個寶特瓶蓋就是發射開關。

8.5cm

6 如圖所示，在突出來的竹籤上纏繞鐵線。
另一端彎成鉤狀。

7 如圖所示，將橡皮筋套在鐵線掛勾和吸管底部。

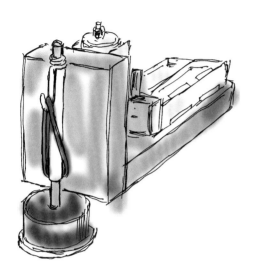

8 裁掉優格杯底部，杯底中心打洞。畫出個人喜好的裝飾圖案，做成飛碟圓盤。

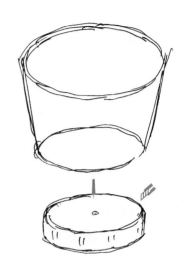

9 將圓盤插在馬達中軸上，發射準備OK。

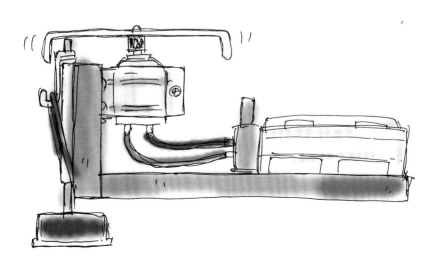

10 放上電池，打開馬達開關，讓圓盤轉動。推壓寶特瓶蓋發射開關，圓盤就飛出去囉。小心不要對著人發射。

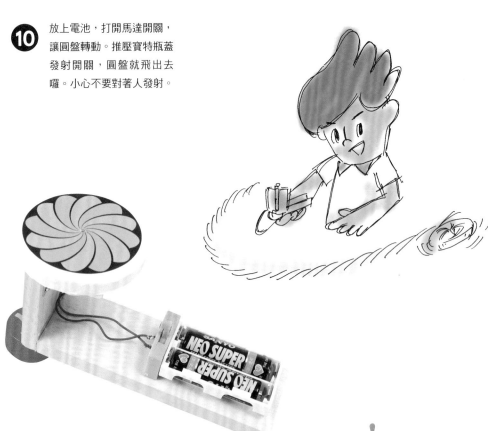

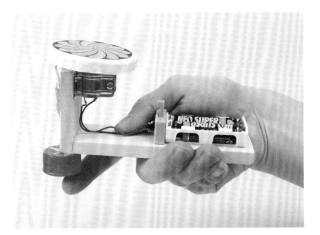

機關秘訣大公開

圓盤之所以會飛射出去是直接利用了馬達動力的關係。發射開關使用橡皮筋是要讓開關推出圓盤後能立刻彈回來。所以圓盤飛出去時，手不要碰到發射開關喔。

老闆拉著餐車過來了

四處叫賣的可麗餅舖

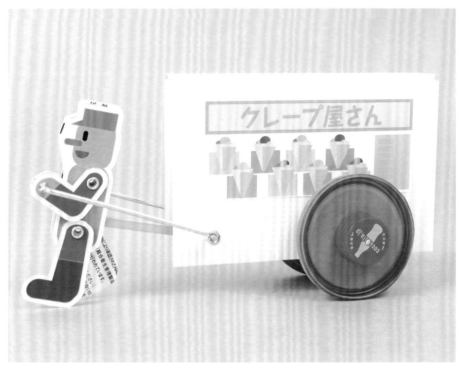

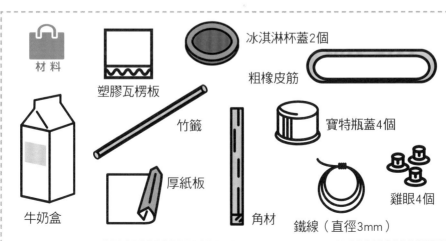

材料

塑膠瓦楞板

冰淇淋杯蓋2個

粗橡皮筋

牛奶盒

竹籤

厚紙板

角材

寶特瓶蓋4個

雞眼4個

鐵線（直徑3mm）

1 冰淇淋蓋、寶特瓶蓋中心鑽洞。冰淇淋杯蓋纏繞粗橡皮筋，用雙面膠黏貼固定。

2 厚紙板剪得比冰淇淋杯蓋略小，中心鑽洞。共做2片。

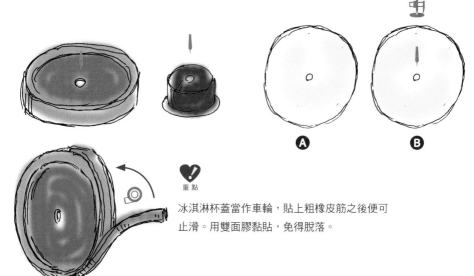

Ⓐ Ⓑ

💗 **重點**

冰淇淋杯蓋當作車輪，貼上粗橡皮筋之後便可止滑。用雙面膠黏貼，免得脫落。

4 將步驟**2**做成的裁片**Ⓑ**放在步驟**3**上，插入竹籤當作滾輪。竹籤與紙板黏合。

3 切6片塑膠瓦楞板。如圖所示，黏貼在步驟**2**的裁片**Ⓐ**上。

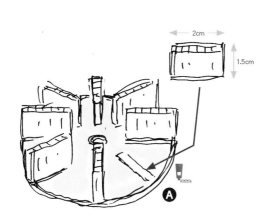

← 2cm →

1.5cm

Ⓐ

Ⓑ

5 裁切塑膠瓦楞板，鑽4個孔。
虛線的地方切出紋路，彎曲瓦
楞板，做成車體。

11cm 2.2cm 11cm

2.5cm
2.5cm
b

b

17.5cm

1cm
3cm
a

a

6 將步驟❹做成的滾輪放入車體中，
從a洞穿入竹籤，固定滾輪。依照
寶特瓶蓋、冰淇淋杯蓋、寶特瓶蓋
的順序組裝車輪。另一邊也用相同
的方法組裝車輪。

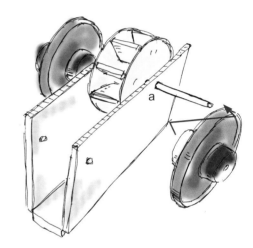

a

7 將比車身寬一點點的竹籤插入
b洞中。

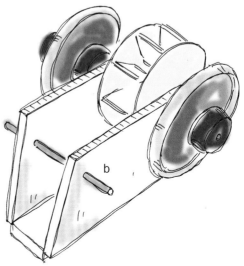

b

8 如圖所示，將角材跨在滾輪上，與穿過b洞的竹籤黏合。翻轉車身，活動店舖就完成囉。

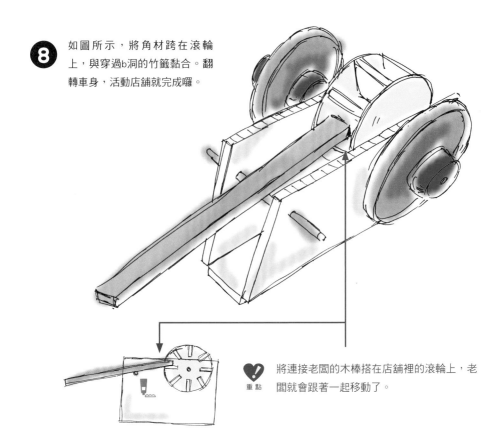

重點 將連接老闆的木棒搭在店舖裡的滾輪上，老闆就會跟著一起移動了。

9 用裁開來的牛奶盒做出老闆的身體和手腳，如圖示鑽洞。用雞眼將手腳固定在身體上。

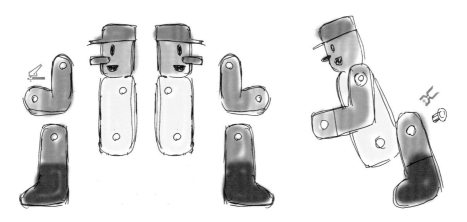

⑩ 用步驟❾做好的老闆夾住推車的木棒，以黏膠黏貼。

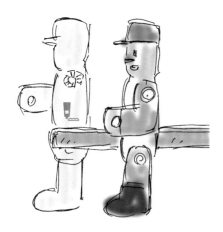

⑪ 鐵線穿過老闆手上的孔洞，再彎折勾住車身竹籤突出的部分。

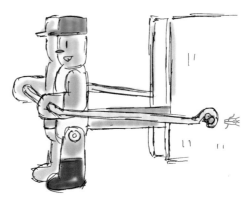

⑫ 在車身上畫上個人喜好的店舖，大功告成。推動台車，老闆就會跟著動起來喔。

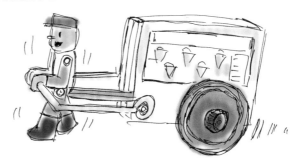

機關秘訣 大公開

台車一動，車輪就跟著動，與其連接的滾輪也會動。
滾輪一推動木棒，老闆也就跟著往前地動起來了。

工具的
種類與用法

即便是平常慣用的工具，做勞作時也有各種不同的使用方法喔。
首先，記住工具的種類與使用方法吧。

畫圖・畫線・上色的工具

鉛筆

在紙張或木片上作記號，
或是打草稿時會用到的鉛
筆。筆心削成斜角，尖端
的部分可以畫細線，斜面
可以畫粗線喔。

彩色筆

可以很簡單地畫出鮮豔的
色彩，畫裝飾圖案時很方
便。筆尖有粗有細，挑選
自己喜歡的款式即可。油
性水性都可以。

尺

測量長度或是畫直線等都
會用到尺。雖然尺的種類
繁多，但透明塑膠製品會
比較好用。

壓克力顏料

可以塗在塑膠製品上的繪
畫顏料。乾了之後遇水也
不會掉色。還可以重覆塗
佈喔。塗抹大面積的色彩
時很方便。

使用時的注意事項

筆尖的硬度

鉛筆筆心的軟硬度從H到F，分
有許多等級。畫細線時使用H鉛
筆；之後會將線條擦掉時使用
2B鉛筆為佳。

油性和水性

彩色筆分為油性和水性兩種。
水性筆遇水會暈開或消失，油
性筆就算遇水也不會消失。

裁切的工具

美工刀

用於裁切紙張或塑膠瓦楞板，或是在塑膠瓦楞板上切割紋路時。即便是勞作還沒做完，只要沒用到美工刀時，一定要把刀片收起來。

剪刀

裁剪薄的材料，例如不織布或色紙等使用剪刀。依裁剪物品分別使用大、中、小的剪刀會比較好剪。

圓形裁刀

可以將紙張裁成圓形，像圓規一樣，可以直接切出很漂亮的圓。文具店均有販售。

鋸子

木材或捲軸軸心等堅硬的東西要使用鋸子裁切。尚未熟練之前要和大人一起做喔。

使用時的注意事項

小心不要受傷

使用有刀刃的工具時要很謹慎。特別是美工刀和鋸子，使用方法有誤就很容易受傷，要特別注意。

一定要鋪上墊子

做勞作時，一定要鋪上報紙或塑膠墊。這麼一來就不用擔心會弄髒或破壞桌面，可以將所有的精神都集中在勞作上。

善後處理要審慎小心

因為等會兒還要用，美工刀的刀片就直接放著不收會很危險喔。每次裁切完就立刻將刀片收起來或套上套子吧。

垃圾要分類

不同素材製造的垃圾種類也不同。可燃的垃圾、可以回收的垃圾等等，詢問家裡的大人，做好垃圾分類好再丟棄。

製作時的注意事項

裁切前先畫草稿

直接裁剪經常會失敗，或者是發生材料不夠的情況。因此還是先畫好草圖再裁剪吧。使用2B或B等筆心較為柔軟的鉛筆來畫草圖，裁好之後便很容易擦掉草圖。

使用美工刀裁切時

使用美工刀時下面一定要墊專用的切割墊或厚紙板再裁。切割墊上畫有尺寸方格，做勞作時非常方便。

裁切直線

用尺來裁切直線吧。窄版的尺裁切時很容易滑動，盡可能使用寬度較粗的尺。用沒有刻度的那邊抵住美工刀便能裁切得順又直。

裁切厚的材質

裁切厚紙板、瓦楞紙板或塑膠瓦楞板等較厚的素材時，若是想一次裁斷，手腕會因太過用力而無法順利運刀。放鬆手腕，輕輕地順著線條重覆切割就能裁切得很漂亮。

彎折厚的材質

彎折瓦楞紙版或塑膠瓦楞板時，將尺放在正面，用美工刀輕輕畫一刀就能折得很平順喔。但用力切到底會讓素材斷開，要特別注意。塑

膠瓦楞板只要劃開上層平板便能順利彎折。要彎折厚紙板時，只要在背面用美工刀的「刀背」順著線條劃一道折痕即可。

裁切時的注意事項

大型瓦楞紙板

伸長手臂，放上體重，慢慢地往自己的身體方向下刀便能裁得很漂亮。使用大型美工刀力道容易透入紙背，切起來比較輕鬆。

塑膠瓦楞板

塑膠瓦楞板有紋路。做勞作有時候會運用到這些紋路，下刀時該往哪個方向切等等，先確認好再下刀。裁切的方法和瓦楞紙板一樣。

牛奶盒

牛奶盒不是很厚，也不是很硬的素材，不論是美工刀或剪刀都OK，依個人喜好選用即可。但若是打開盒口便直接裁切，形狀很容易變形，還是用剪刀剪開牛奶盒再裁比較安全喔。

保潔膜等軸心

柔軟的中軸用美工刀或剪刀就可以裁開，但堅硬的材質還是用鋸子來鋸吧。先用鉛筆在裁切處畫線，做好記號再鋸就可以鋸得很漂亮喔。

寶特瓶

堅硬的部分　　　　　　　　　　堅硬的部分

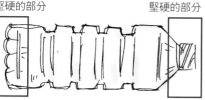

寶特瓶瓶身有較硬的部分，也有較軟的部分。因此，硬的部分使用鋸子，軟的部分使用剪刀或美工刀裁切。裁切時很容易滑手，因此用擰乾的抹布按住再裁為佳。

PVC 板或乒乓球

PVC板跟處理厚紙板一樣，輕輕地劃一道紋線，再用手折斷便可以了。乒乓球先用錐子鑽洞，再用剪刀剪開來。

黏貼的工具

接著劑（強力膠）

用於黏貼紙張、木材、PVC板或布料等素材時。接著劑有令人不快的異味，打開窗戶再使用比較好。黏貼時不要沾到手喔。

木工用白膠

可以用來黏貼木材、紙張或不織布。擠出來時是白色，一段時間後便會變成透明，黏貼時露出一點點白膠無須介意。

瞬間接著劑

馬上就黏住了。想黏得很牢固，或是黏貼小配件時很方便。瞬間接著劑的黏著力非常強，使用時要有大人陪伴喔。

口紅膠

黏貼紙張與紙張時使用口紅膠。黏著力不是很強，可以用手指將膠推展開來，也可以重新黏貼。黏貼時只要轉出所需的分量就好喔。

使用時的注意事項

木工白膠的使用方法

用手將白膠推展得薄薄的再黏貼。白膠乾得很慢，因此貼好後先用橡皮筋或膠帶固定，成品會比較美觀。

不要塗太多

黏膠塗太多，黏貼時便會露出來，所以只要塗上一點點，薄薄的一層就好。萬一露出來了，馬上用抹布等擦掉即可。

黏膠用完之後

做勞作時，黏膠的蓋子一定要蓋起來。開著蓋子放在一旁，裡面的黏膠很容易硬掉而擠不出來，整條都不能用了。

接著劑的使用方法

塗太多接著劑會乾得很慢，薄薄地塗一層就好。等到接著劑不沾手了再將素材對齊黏貼。

其他的工具

尖嘴鉗

可以用來彎折或纏繞鐵線。若是鉗子的根部有刃，也可以用來剪鐵線。

鐵線鉗

剪導線或鐵線要用鐵線鉗。若只是剪除導線上的塑膠皮，減少下剪的力道就能夠剪得很好喔。

十字起子

螺絲頭部凹痕是十字形時就要使用十字起子。依照螺絲的大小選用尺寸適當的起子吧。

雞眼鉗

固定雞眼時使用雞眼鉗。手工藝店或五金店都買得到搭配各種雞眼尺寸的雞眼鉗。

鐵鎚

捶打釘子等堅硬的物品時使用鐵鎚。做勞作時使用橡膠頭的鐵鎚比較方便。

錐子

可以在各式各樣的材料上鑽孔。將錐子的針尖抵住開孔處，轉動雙手手掌鑽出孔洞。

膠帶

最常使用的是透明膠帶。容易撕開的隱形膠帶、可以黏得很牢固的電器膠帶、雙面膠帶等等，膠帶種類繁多，請依用途分開使用。

打洞器

可以在紙張上打洞。有單孔和雙孔二種，勞作等用手工打洞時使用單孔打洞器較為順手。

材料與商店

尋找方便使用的材料

塑膠瓦楞板

這是用塑膠做成的瓦楞板。又輕又堅固，最適合用來做勞作。橫斷面的格柱孔洞既可用來插竹籤或穿風箏線，利用其紋路當作格線基準便可以不用尺，是非常方便的材料。美術社或建材行均有販售。

輕質木料

是指材質較輕的木材。薄的可以用美工刀直接裁切，也可以用錐子輕鬆打洞，最適合用來做勞作。有圓棒、方棒或板狀等種類繁多，依勞作需求選用適當的木料。可以在美術社或建材行購買。

牛奶盒

雖然厚度和厚紙板差不多，但多半家裡就有，不用特地上街購買，是可以輕鬆取得運用的素材。直接利用牛奶盒造形也可以，裁開來再用也OK，各種勞作都可以使用。利用包裝設計當作裝飾圖案也很有趣。

紙板

本書所指的薄紙板厚度大約是0.5mm左右，厚紙板厚度大約是1mm左右。薄紙板可以彎曲、折疊；厚紙板可以當作軸心等等。勞作想做得堅固，要依目地分開選用喔。

尋找方便的店家

文具店·美術社

首先,先到住家附近的文具店找看看。不僅學校的應用文具齊全,圖畫紙和繪圖顏料也都可以買到。到比較大型的店家,即便是同質素材也形形色色種類繁多,將需要的東西寫下來再到店裡挑選吧。

模型店

陳列塑膠模型的店家,或者是兼賣玩具的店家都有。馬達、電池盒、開關等等都可以在這裡買到。馬達或電池的種類繁多,和店家商量後再買也OK。

五金建材行

PVC板、螺絲、鐵線、塑膠瓦楞板等等,大型五金建材行陳列著各式各樣的材料。金屬圓桶或大板子等自己無法裁切的東西可以請店家幫忙裁切,想切成幾公分等等,先做好筆記再去吧。(譯者按:彩色塑膠瓦楞板美術社也有販售)

十元 · 五十元 · 百元商店

許多可以當作勞作材料的紙張、鐵線、尖嘴鉗或螺絲起子等,到廉價商店便可以一次購足,很方便。亮晶晶的色紙等等也非常便宜,多買幾種來嘗試可以讓勞作更有趣也不一定喔。

先準備好這些東西，勞作更輕鬆愉快

塑膠瓦楞板

這是以塑膠做成的瓦楞板。像紙質瓦楞板一樣，上下壓面之間有中空柱腳，可以插入竹籤。顏色很多，可依勞作種類選用，增添趣味性。

亮閃色紙

加入金、銀或極光質感，亮晶晶的色紙用來當作豪華裝飾最合適。一袋便有好幾個顏色，可以享受各種搭配組合的樂趣。和一般色紙分開使用，好好玩賞吧。

電器膠帶

電器膠帶可以黏合各種材料、封閉開口或當作裝飾，是非常方便的素材。顏色繁多，依勞作種類分開使用，可以做出多彩多姿的勞作喔。

材料的裁切方法

裁切方法比較困難的材料要先量好尺寸再裁切,才能裁得漂亮。
參考下列尺寸製作吧。

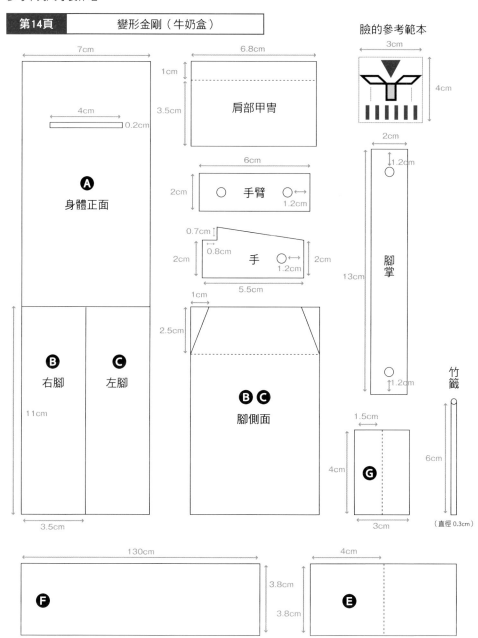

第14頁 變形金剛(牛奶盒)

臉的參考範本

3cm
4cm

7cm

4cm
0.2cm

A
身體正面

6.8cm
1cm
3.5cm
肩部甲胄

6cm
2cm
手臂
1.2cm

0.7cm
0.8cm
2cm
手
1.2cm
2cm
5.5cm

2cm
1.2cm
腳掌
13cm
1.2cm

B
右腳

C
左腳

11cm

3.5cm

1cm
2.5cm

B C
腳側面

竹籤

1.5cm
4cm
G
3cm

6cm

(直徑 0.3cm)

130cm

F

3.8cm
3.8cm

4cm

E

高爾夫球組（木材）

身體 (10cm × 3cm)

手臂 (4cm)

捨棄不要

1cm

猴子下樓梯（木材）

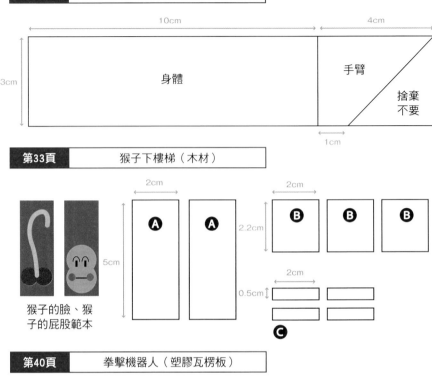

猴子的臉、猴子的屁股範本

Ⓐ Ⓐ (2cm × 5cm)

Ⓑ Ⓑ Ⓑ (2cm × 2.2cm)

Ⓒ (2cm × 0.5cm)

拳擊機器人（塑膠瓦楞板）

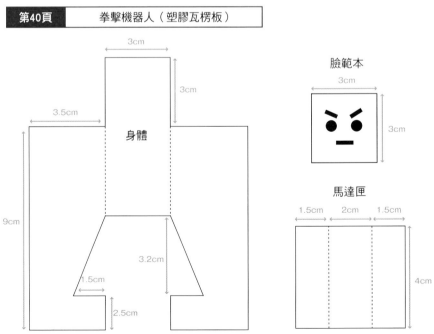

身體

3cm

3cm

3.5cm

9cm

3.2cm

1.5cm

2.5cm

臉範本

3cm × 3cm

馬達匣

1.5cm 2cm 1.5cm

4cm

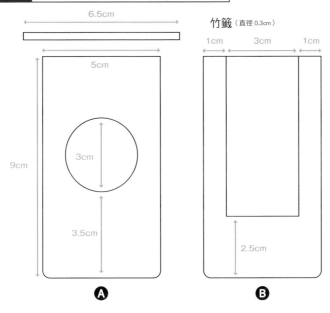

6.5cm

竹籤（直徑 0.3cm）

5cm

1cm 3cm 1cm

3cm

9cm

3.5cm

2.5cm

Ⓐ Ⓑ

下巴／放大 120%

臉／放大 120%

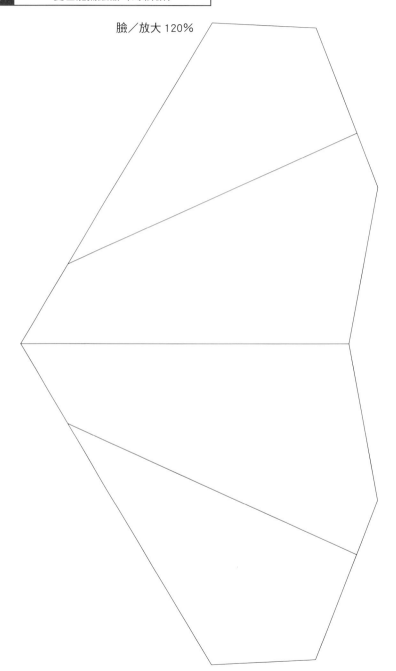

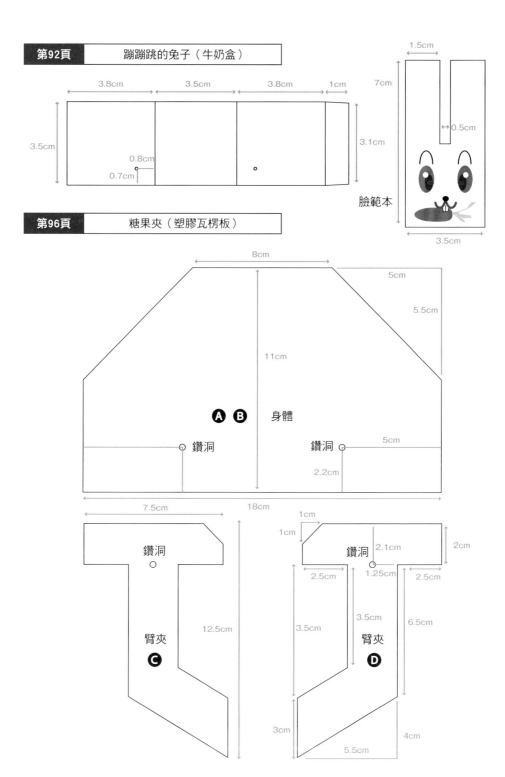

第92頁 蹦蹦跳的兔子（牛奶盒）

3.8cm　　3.5cm　　3.8cm　1cm

3.5cm

0.8cm

0.7cm

3.1cm

1.5cm

7cm

0.5cm

臉範本

3.5cm

第96頁 糖果夾（塑膠瓦楞板）

8cm

5cm

5.5cm

11cm

Ⓐ Ⓑ 身體

鑽洞　　　　鑽洞　5cm

2.2cm

7.5cm

18cm

鑽洞

臂夾

Ⓒ

12.5cm

1cm

1cm

鑽洞

2.1cm

2cm

2.5cm　1.25cm　2.5cm

3.5cm

3.5cm

6.5cm

臂夾

Ⓓ

3cm

5.5cm

4cm

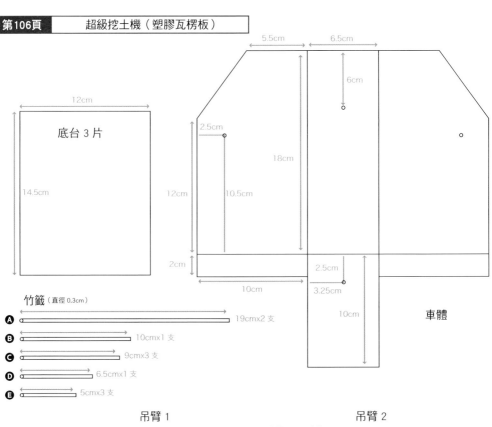

底台 3 片

12cm

14.5cm

5.5cm　6.5cm

6cm

2.5cm

18cm

12cm　10.5cm

2cm

10cm

2.5cm

3.25cm

10cm

車體

竹籤（直徑 0.3cm）

Ⓐ 19cmx2 支

Ⓑ 10cmx1 支

Ⓒ 9cmx3 支

Ⓓ 6.5cmx1 支

Ⓔ 5cmx3 支

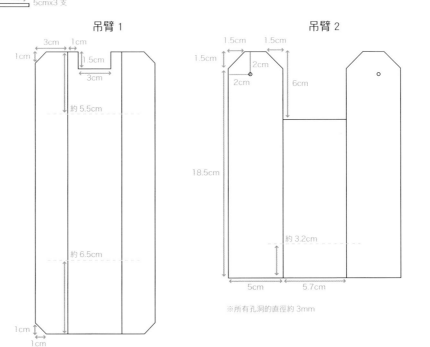

吊臂 1

3cm　1cm

1cm

1.5cm

3cm

約 5.5cm

約 6.5cm

1cm

1cm

吊臂 2

1.5cm　1.5cm

1.5cm

2cm

2cm

6cm

18.5cm

約 3.2cm

5cm　5.7cm

※所有孔洞的直徑約 3mm

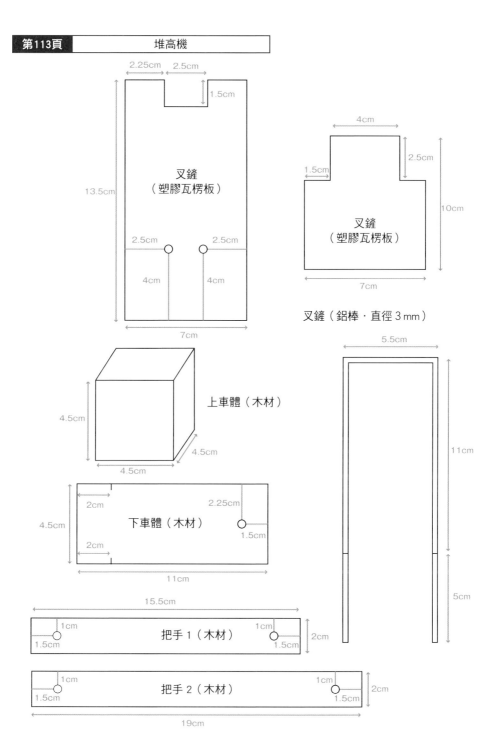

叉鏟
（塑膠瓦楞板）

2.25cm　2.5cm
1.5cm
13.5cm
2.5cm　2.5cm
4cm　4cm
7cm

叉鏟
（塑膠瓦楞板）
4cm
2.5cm
1.5cm
10cm
7cm

叉鏟（鋁棒・直徑 3 mm）
5.5cm
11cm
5cm

上車體（木材）
4.5cm
4.5cm
4.5cm

下車體（木材）
2cm
2.25cm
1.5cm
4.5cm
2cm
11cm

把手 1（木材）
15.5cm
1cm　1cm
1.5cm　1.5cm
2cm

把手 2（木材）
1cm　1cm
1.5cm　1.5cm
2cm
19cm

國家圖書館出版品預行編目資料

創意機關的益智勞作/トモ.ヒコ著；黃廷婄譯.
-- 三版. -- 新北市：漢欣文化事業有限公司,
2022.06

144面；21x17公分. --（玩創藝；2）

譯自：夏休みからくり自由工作

ISBN 978-957-686-831-3(平裝)

1.CST: 勞作 2.CST: 工藝美術

999 111007017

 有著作權・侵害必究 定價250元

玩創藝 2

創意機關的益智勞作（暢銷新版）

作　　者 / トモ・ヒコ(TOMO・HIKO)

譯　　者 / 黃廷婄

出　版　者 / 漢欣文化事業有限公司

地　　址 / 新北市板橋區板新路206號3樓

電　　話 / 02-8953-9611

傳　　真 / 02-8952-4084

郵 撥 帳 號 / 05837599 漢欣文化事業有限公司

電 子 郵 件 / hsbookse@gmail.com

三 版 一 刷 / 2022年6月

NATSUYASUMI KARAKURI JIYUUKOUSAKU

© TOMO・HIKO 2008

Originally published in Japan in 2008 by DAIWA SHOBO PUBLISHING CO., LTD..

Chinese translation rights arranged through TOHAN CORPORATION, TOKYO.,

and Keio Cultural Enterprise Co., Ltd.